백과전서 도판집: 인덱스

propaganda

백과전서 도판집: 인덱스

보편적 지식의 집대성을 통한
사회 진보 프로젝트

홍성욱

서울대학교 생명과학부 교수

계몽사조는 개인의 이성과 자유를 중요하게 생각하면서, 이를 억압하는 기존의 사상적이고 정치적인 권위에 도전했던 광범위한 사상운동이다. 계몽사조를 주도했던 계몽 철학자들은 자신의 시대가 과학과 철학에 의해 계몽된 시대라고 생각했고, 사회가 더 나은 방향으로 나아간다는 진보에 대한 신념을 공유하고 있었다. 이들은 올바르고 도덕적인 생각이 사람의 행동을 바꾸고, 이렇게 바뀐 행동이 사회를 바꾼다고 믿었다. 이들의 신념이 집약된 프로젝트가 바로『백과전서』다.『백과전서』는 당시 계몽 사상가들의 가장 중요한 프로젝트였고, 이들의 사상을 집대성하여 세상에 전파해 프랑스 혁명을 비롯한 사회 진보와 변혁의 견인차 역할을 하게 된다. 아울러 18세기와 19세기를 통해 프랑스와 유럽의 다른 지역에서 유사한 프로젝트의 산파 역할을 하는데, 우리에게 잘 알려진 영국의『브리태니커 백과사전』도 프랑스『백과전서』의 영향을 받은 것이다. 출판의 역사를 연구하는 사람들은 역사를 통틀어 가장 큰 영향을 미쳤던 백과사전이 18세기 계몽기에 프랑스 계몽 철학자들에 의해 편찬된『백과전서』라는 얘기에 대부분 동의할 것이다.

『백과전서』와 그 출판 과정

총 28권으로 이루어진 『백과전서』의 전체 제목은 『백과전서, 또는 과학, 기술, 직업[01]에 관한 체계적 사전(Encyclopédie, ou dictionnaire raisonné des sciences, des arts et des métiers)』이다. 『백과전서』 28권 중 첫 17권은 텍스트, 나머지 11권은 도판이며 도합 약 72000개의 항목과 2500여 개의 도해가 수록되었다. 이 방대한 저술은 그 출판에도 오랜 시간이 걸려서 제1권이 1751년에 출판된 이래 제17권은 1765년에 나왔으며, 총 11권의 도판집은 1772년에 완간되었다. 『백과전서』 프로젝트에는 달랑베르(Jean le Rond d'Alembert, 1717~1783), 디드로(Denis Diderot, 1713~1784), 돌바크(Paul Henri Thiry d'Holbach, 1723~1789), 조쿠르(Louis de Jaucourt, 1704~1779), 몽테스키외(Montesquieu, 1689~1755), 루소(Jean-Jacques Rousseau, 1712~1778), 튀르고(Anne Robert Jacques Turgot, 1727~1781), 볼테르(Voltaire, 1694~1778) 등 당시 계몽사조를 이끌었던 많은 지식인들이 참여해, 자신의 전문성을 발휘해서 각 항목을 집필했다. 첫 7권까지의 편집은 디드로와 달랑베르가 공동으로 맡았으나 8권부터 17권까지는 디드로가 단독으로 책임 편집을 맡았다. '백과전서(encyclopédie)'라는 단어는 '지식의 연쇄체'를 의미했는데, 디드로는 자신이 편집한 『백과전서』의 목적이 "사람들의 생각을 변화시키는 것"이라고 강조했다.

백과사전의 전통은 오랜 역사를 가진 것이다. 서양 지성사를 보면, 사전류의 집필과 출간의 전통은 로마 시대에 플리니우스(Plinius)가 저술한 『박물지』로 거슬러 올라간다. 중세에

[01] 기술과 직업에 해당하는 'art'와 'métier'가 『백과전서』에서 어떻게 정의되고 당시에 어떤 의미로 쓰였는지에 대해서는 이 책 68~71쪽을 참조 – 편집자 주.

도 이를 본뜬 비슷한 사전들이 출판되었다. 근대에 들어와서도 사전류의 기획은 계속되어 17세기 말 프랑스에서는 모레리(Louis Moréri)의 『역사 대사전』, 코르네유(Thomas Corneille)의 『예술 과학 사전』, 피에르 벨(Pierre Bayle)의 『역사 비평 사전』이 나왔고, 이 사전들은 상당한 인기를 끌어서 18세기에 증보판을 낼 정도였다. 영국에서는 1704년에 런던 왕립 학회의 서기인 존 해리스(John Harris)가 『기술 사전』을 냈으며, 1728년 이프레임 체임버스(Ephraim Chambers)가 『대백과, 또는 기술 과학 보편 사전』 2권을 간행했다. 특히 체임버스의 『대백과』는 비싼 가격에도 불구하고 18년 동안 5판을 거듭할 정도로 인기를 끌었는데, 이 사전에는 과학, 기술, 산업에 대한 항목이 많았다.[02]

영국에서 출간된 『대백과』의 인기는 프랑스를 자극했다. 프랑스 출판업자인 르 브르통(André François le Breton)은 한 영국인에게 『대백과』 번역을 맡겼다가 실패하고, 이후에도 몇 번의 우여곡절을 겪은 뒤에 결국 1747년 당시 34살의 젊은 철학자 디드로와 그보다 4살 어린 과학자 달랑베르에게 『대백과』의 번역과 총편집의 책임을 맡겼다. 그렇지만 곧 많은 프랑스 학자, 과학자, 문인, 의사, 예술가 들이 이 기획에 동참하기 시작했으며, 이 시점에서 르 브르통의 계획은 체임버스의 『대백과』를 번역하는 것에서 독창적이고 새로운 백과사전을 만드는 것으로 바뀌게 되었다. 디드로는 익명으로 출판한 저술이 문제가 되어 1749년 잠시 감옥에 수감되기도 했으나, 출옥 후 『백과전서』의 편집에 몰두해서 1751년에 『백과전서』의 제1권

02 cf. 차하순, 「백과전서에 나타난 사회사상」, 『역사학보』, 1972, 179~241쪽.
 (디드로는 이 사전이 "자연과학 분야는 풍성하지만 인문학에 관한 서술은
 부족하고 기술과 기계 관련 항목은 전부 보강해야 할 만큼 심각하게
 결여되었다고 판단"했다. 이 책 59쪽을 참조 – 편집자 주.)

을 파리에서 성공적으로 출판했다.

　제1권의 출간 이후 『백과전서』는 외압에 부딪혔다. 프랑스 교회가 이 책의 무신론적이고 진보적인 성격을 문제 삼았기 때문이다. 1752년에 나온 제2권은 발행과 배포가 정지되었고 원고마저 압수당할 위기를 겪었다. 제3권부터 『백과전서』의 출간 사업은 점점 더 은밀하게 진행되었고, 1757년 제7권이 나온 후 1759년에는 노골적인 탄압을 견디지 못한 달랑베르가 편집을 그만두고 루소 같은 필자도 집필에서 빠지게 되었다. 이후 출판은 몇 년간 지연되었지만 디드로는 비밀리에 나머지 책을 모두 준비했고, 1765년에 제8권에서 제17권까지 남은 책 10권을 모두 발간했다. 당시 이 프로젝트는 왕의 측근이었던 퐁파두르 부인(Marquise de Pompadour)처럼 영향력 있는 사람들의 후원을 받고 있었기에 어느 정도는 외압을 피할 수 있었다. 이렇게 해서 『백과전서』의 본서는 14년에 걸쳐 완성되었다. 이후에도 디드로는 도판 작업을 총괄해, 1762년에 시작한 작업의 결과를 11권의 도판집으로 1772년 완간한다.

　『백과전서』의 급진적인 정치적 성격과 종교적 권위에 대한 비판은 제1권이 출판된 뒤에 바로 드러났다. 「정치적 권위(AUTORITÉ POLITIQUE)」 항목에서 디드로는 "어떤 사람도 자연으로부터 다른 사람에게 명령할 권리를 받지 못했다. 자유는 하늘로부터의 선물이다"라고 썼다. 그는 또 「신에 대한 찬미(ADORER)」 항목에서 "신에 대한 진정한 찬미 방식은 이성에서 벗어나서는 안 된다. [...] 사람들이 신과 관련해서 무엇을 하는 게 적절하고 무엇은 그렇지 않은지를 판단할 때에도 신은 이성을 사용하기를 바란다"라면서, 신을 이성에 종속되는 범주로 취급했다. 그는 "우리는 이성이 세우지 않은 장벽

을 모두 무너뜨려야 한다"고 했는데, 이런 장벽의 범주에 당시 구체제의 정치, 사회, 종교, 신분 제도의 대부분이 포함된다는 것은 자명했다. 이러한 정치적인 글은 사회를 계몽하고, 결국 1789년 프랑스 혁명을 통해 구체제를 전복하는 데 크게 일조했다. 『백과전서』에는 과학과 기술, 기예와 산업에 대한 항목들이 무척 많지만, 이후 역사가들은 이런 항목보다는 위에서 언급한 정치적이고 사회적인 성격의 항목에 대한 글에 더 관심을 두었다.[03]

두 편집인: 디드로와 달랑베르

『백과전서』는 보통 '디드로의 『백과전서』'로 알려져 있다. 이는 디드로가 혼자서 첫 권부터 마지막 권까지 편집과 출판 관련 일을 책임졌기 때문이다. 그렇지만 『백과전서』를 시작할 때는 디드로와 달랑베르가 공동 편집을 맡고 있었다. 둘은 과학과 철학을 사랑했고, 참된 지식을 축적해서 세상을 바꿀 수 있다고 믿었던 사상을 공유했다. 또한 그들은 실용적 기술과 이에 대한 지식이 『백과전서』 프로젝트의 핵심이 되어야 한다는 점에서도 의견이 일치했다. 그런데 둘은 과학관에서 미묘한 차이를 드러냈다. 달랑베르가 『백과전서』를 떠날 무렵 그러한 차이는 감지할 수 있을 정도로 벌어져 있었다.

디드로는 샹파뉴 지방의 랑그르에서 칼 장수 아버지 밑

03 이런 선별된 항목들에 대한 텍스트 원본과 영문 번역본은 다음에서 볼 수 있다. *The Encyclopedia of Diderot & d'Alembert–Collaborative Translation Project*, quod.lib.umich.edu/d/did (이 사이트의 영역은 일종의 크라우드 소싱 방식으로 이루어지므로 항목마다 번역의 정확도에 차이가 있음을 참고할 필요가 있다 – 편집자 주.)

에서 태어나 예수회 대학에서 교육을 받았다. 그는 1732년 철학 학위를 취득했고, 한때 법을 공부하려고 마음먹었지만 결국은 작가가 되기로 결심했다. 그리하여 1745년 섀프츠베리의 『덕과 선행에 관한 연구』를 번역했고, 다음 해 첫 에세이집인 『철학적 사유』를 저술했다. 그리고 바로『대백과』의 번역을 책임질 편집인으로 발탁되었다. 디드로는『백과전서』를 소개하는「백과사전(ENCYCLOPÉDIE)」항목을 집필했는데, 여기에 그의 지식관이 잘 드러나 있다.

> 백과사전의 목표는 지구 곳곳에 흩어져 있는 지식을 모으고, 우리와 함께 살아가는 사람들에게 지식의 일반 체계를 상술해주며, 우리 이후에 오는 세대에게 이 지식을 넘겨주는 것이다. 이는 이전의 수 세기 동안의 업적이 앞으로 오는 세기를 위해서 의미 없는 것이 되지 않게 하기 위함이요, 우리의 자손이 우리보다 더 잘 교육받아 더 고결하고 행복해지도록 하기 위함이요, 우리가 인류에 이바지하지 않고 죽는 일이 없게 하기 위함이다.[04]

그렇지만 디드로가『백과전서』에서 추구한 지식 체계는 세상의 기술적(technical) 지식을 단순히 모아둔 것은 아니다. 디드로는 기술에서 반복되었던 잘못을 다시 반복하는 것을 방지함으로써 실제적인 일에 도움을 주고, 이렇게 해서 "철학보다도 더 중요한 기계에 관한 기술"의 중요성을 인식시킨다는 목표가 있었다. 그가 원했던 것은 새로운 지식을 통해서 기술의 문제점을 개선하고,『백과전서』를 통해 이 중요성을 인식시키

04 Denis Diderot, "Encyclopédie," *Encyclopédie, ou dictionnaire raisonné des sciences, des arts et des métiers, etc. V*, eds. Jean le Rond d'Alembert and Denis Diderot, Paris: Briasson, 1755, p. 635. cf. hdl.handle.net/2027/spo.did2222.0000.004

며, 결과적으로 보통 사람들이 추구하는 것을 합리적이고 완전하게 만드는 것이었다. 기술을 합리적으로 하는 방법은 물론 과학의 방법이었다. 그렇지만 그에게 이것은 수학의 방법은 아니다. 1753년 출판된 『자연의 해석』에서 디드로는 수학이 과대평가되어 있다고 하면서, 실제로 수학은 자연을 추상화하고 사람의 감수성을 고갈시킨다고 비판한다. 그에게 과학의 참된 길은 실험적 기술에 있었다. 실험적 기술은 사실을 수집하고 이에 대해 숙고하며, 결과를 검증하는 방식으로 자연과 합일을 이루는 방법이었다.[05]

기계적 기술의 중요성과 그 개선 방안은 디드로가 쓴 「기술(ART)」 항목에 잘 나와 있다.[06] 디드로는 이 항목에서 『백과전서』의 목적이 실제적인 일에 도움을 주며, 기술에서 지금까지 반복되었던 잘못을 다시 반복하는 것을 방지하는 것이라고 강조한다. 그는 기술 분야에서 사용하는 언어가 적절하지 않고 동의어가 많다는 점에서 미흡하며, 이를 보완하기 위해서는 정성적인 용어를 정량적으로 바꾸고 기능과 용도의 유사성과 상이성을 결정해서 용어를 정확하게 선정할 필요가 있다고 지적한다. 그리고 이런 개혁을 통해서 기계적 기술의 중요성이 인식되면 장인들이 빈곤한 상태에서 벗어날 수 있고, 교양인들이 발명에 대해 가진 편견을 없앨 수 있으며, 장인들이 자신들의 한계를 잘 인식하면서 그 해결책을 더 쉽게 모색할 수 있을 것이라고 예견했다. 이런 시기가 오면 장인은

05 cf. Charles C. Gillispie, "The Encyclopédie and the Jacobin Philosophy of Science: A Study in Ideas and Consequences," *Critical Problems in the History of Science*, ed. M. Clagett, Madison: University of Wisconsin Press, 1959, pp. 255-289.

06 cf. Denis Diderot, "Art," *Encyclopédie, ou dictionnaire raisonné des sciences, des arts et des métiers, etc. I*, eds. Jean le Rond d'Alembert and Denis Diderot, Paris: Briasson, 1751, pp. 713-719. cf. hdl.handle.net/2027/spo.did2222.0000.139

그의 작업에 더 기여를 하고, 학자는 기술 관련 지식에 더 도움을 주며, 부자들은 재료나 노동에 더 투자를 해서 프랑스의 기술과 공업을 다른 나라보다 더 높은 단계로 발전시킬 수 있다고 그는 낙관했다.

디드로가 화학과 생물학에 심취했던 철학자 겸 문인이었던 것과 달리, 달랑베르는 철학과 사상에 관심이 많았던 수학자 겸 물리학자였다. 그는 포병 장교와 작가의 사생아로 태어났고 어머니에 의해서 교회에 버려진 뒤 다른 가정에 입양되었다. 어렸을 때부터 학업에 재능을 보였던 달랑베르는 열두 살에 마자랭대학에 입학해 철학, 법학, 예술을 배우고 열여덟에 학위를 취득했다. 그는 어린 나이부터 유체역학과 빛의 굴절을 연구해 24세의 나이에 선출되기가 하늘의 별 따기만큼이나 어려웠던 파리 과학 아카데미의 회원으로 선출되는가 하면, 26세에는 독창적인 운동 법칙을 서술한『역학론』을 발표했을 정도로 천재성이 번득이는 과학자였다. 이 무렵부터 당대의 사회적 문제에 대해서 비판하기 시작했고, 이것이 계기가 되어『백과전서』의 공동 편집인으로 발탁되기에 이른다. 달랑베르는 디드로와 함께『백과전서』를 편집하면서 주로 과학과 관련된 항목들을 맡았다.[07]

수학자 겸 물리학자로서 달랑베르는 뉴턴의 업적을 높게 평가했다. 그는 중력을 인정하는 한편 우주가 눈에 보이지 않는 입자들의 소용돌이로 이루어졌다는 데카르트의 소용돌이 이론(vortex theory)을 부정했다는 점에서는 뉴턴주의자였다. 또 그는 감각만이 믿을 수 있다고 생각한 영국 경험주의 철학

07 cf. Thomas L. Hankins, *Jean d'Alembert: Science and the Enlightenment*, Oxford: Clarendon, 1970.

자 존 로크(John Locke)의 경험론을 수용한 경험주의자였다. 그렇지만 자연과학의 방법론적 측면에서 달랑베르는 데카르트에 가까웠다. 그는 데카르트의 개념인 연장(extension, 진공 없이 물질로 꽉 채워진 공간)을 받아들였고, 뉴턴의 중력에 존재론적인 중요성을 부여하지 않았다. 또 그는 자신의 방법론이 "여러 개념을 분석해서 더 이상 분석할 수 없는 개념인 시간과 공간까지 내려간 뒤에, 이를 이용해서 이차적 개념인 힘, 운동, 물질을 설명하는 것"이라고 설명했는데, 이 역시 데카르트가 사용했던 '체계적 의심'이란 방법과 비슷했다. 무엇보다 그는 수학의 중요성을 강조했고, 이런 강조는 『백과전서』를 통해서도 잘 드러난다. 이를 보기 위해서는 달랑베르가 집필한 부분 중에서 가장 유명하고 가장 널리 읽힌 글인 「머리말」을 봐야 한다.

달랑베르는 『백과전서』 전체의 「머리말(DISCOURS PRÉLIMINAIRE DES EDITEURS)」을 썼고, 이 머리말은 1751년에 1권과 함께 출판되어 많은 독자를 감동시킨다. 이 짧은 글은 그 이전까지는 과학자 사회에서만 천재로 알려졌던 달랑베르를 계몽사조를 대표하는 중요한 사상가로 격상시켰다. 많은 이들은 이 머리말이 『백과전서』의 정신을 아주 잘 요약할 뿐만 아니라, 계몽사조를 대표하는 문건으로서도 전혀 손색이 없다고 평가한다. 머리말에서 달랑베르는 디드로와는 달리 수학의 중요성을 강조한다. 수학은 추상적 사고를 가능하게 하며, 연구자는 추상적인 작업을 한 결과로 나온 구체적인 것을 가지고 연구를 해야만 한다는 것이 그의 생각이다. 달랑베르는 이렇게 얻어진 물체의 속성에 대해 기하학과 역학을 사용해서 연구하는 학문을 물리-수리 과학(physico-mathematical science)이라고 불렀다. 이렇듯 수학은 물체의 속성에 대한 심원

한 지식을 가능케 하는 것이었는데, 그가 머리말에서 수학을 강조한 것은 수학을 비판했던 디드로로부터 그것을 구하려는 목적에서였다.[08]

수학에 대한 생각은 달랐지만 기계와 기술을 강조했다는 점에서 달랑베르는 디드로와 『백과전서』의 핵심 철학을 공유하고 있었다. 그는 인간 정신의 총명함, 참을성, 기지를 가장 잘 보여주는 증거가 바로 장인이라고 할 정도로 장인과 그들의 기예를 높게 샀다. 그렇지만 그는 수십 년 동안 같은 일에 종사한 장인이 정작 기계가 어떻게 움직이며 각 작업 과정의 의미가 무엇인지에 대해서는 정확하게 모르고 있는 경우가 많다고 지적했다. 이런 문제를 해결하기 위한 한 가지 방법이 『백과전서』에 기술과 직업에 대한 항목을 상세하게 서술해서, 더 많은 학자들이 기술과 공정의 문제에 학문적 관심을 가지게끔 만드는 것이었다.

「머리말」에서 주목할 만한 또 다른 부분은 달랑베르가 인간의 지적 능력을 기억, 이성, 상상력의 세 부문으로 나누고 모든 학문을 이 각각에 해당되는 것으로 분류한 것이다. 그의 지식 분류는 16~17세기 영국의 과학 사상가 프랜시스 베이컨 (Francis Bacon)의 분류에 토대를 둔 것이다. 베이컨 이전의 중세 시대에 활동하던 몇몇 철학자들은 인간의 뇌 속에 상상력, 이성, 기억을 담당하는 부분이 각각 독립적으로 존재한다고 생각했다. 감각을 통해서 외부 자극이 머리에 들어오면 상상력이 이를 조합하고, 이렇게 조합된 결과를 이성이 분류하거나 계산해서 특정한 사실을 얻어내며, 이 결과를 기억이 저장한

08 cf. Jean le Rond d'Alembert, *Preliminary Discourse to the Encyclopedia of Diderot*, trans. Richard N. Schwab, NewYork: Bobbs-Merrill, 1963.

다는 것이었다. 이런 생각에 의하면 눈과 이마 가까운 부위에 상상력의 뇌가 존재하며, 머리 중앙이 이성의 뇌, 뒷머리 부분이 기억의 뇌에 해당된다. 베이컨은 상상력, 이성, 기억의 구분을 받아들였지만, 이러한 구분이 인간의 뇌에 존재하는 것이 아니라 인간의 몸 밖에 있는 학문의 세계에 존재한다고 생각했다. 그는 학문을 이 세 가지 요소에 따라 구분했는데, 상상력에 해당하는 것이 시학, 이성에 해당하는 것이 철학(과학), 그리고 기억에 해당하는 것이 역사다. 이 중 베이컨은 이성과 이에 해당하는 철학과 과학을 가장 중요하다고 강조했다.[09]

달랑베르의 분류에서 기억의 영역에 속하는 학문은 역사인데, 역사는 전쟁사나 정치사 같은 인간사와 생물학의 많은 영역이 포함되는 자연사로 구분되었다. 역사 영역의 학문 분야가 상대적으로 복잡하고 다양한 이유는 자연사의 영역이 복잡하고 다양하기 때문이었다. 달랑베르에게 기억, 상상력, 이성 가운데서 이성은 가장 복잡한 지식 체계를 낳는 중요한 정신 능력이었다. 여기에는 지금 우리가 철학과 과학이라 부르는 지식의 대부분이 속해 있었고, 논리학도 여기에 속했다. 이를 강조했다는 것은 그가 베이컨의 지침을 따랐다는 것을 보여준다. 또 다른 특징은 신학(달랑베르가 '신에 대한 과학'이라 부른 영역)도 이성의 항목에 귀속되었다는 것이다. 특히 신학은 흑마술(magie noire)과 불과 몇 간격 정도 떨어져 있다. 이는 신학이 과학의 상위에서 독자적인 영역을 차지했던 당시 교회의 지식 분류 체계와 확연하게 다른 점으로서, 인간 이성을 신뢰하고 종교에 대해 비판적이었던 계몽 철학자들의 의도를

09 cf. 홍성욱, 『그림으로 보는 과학의 숨은 역사』, 서울, 책세상, 2012, 제7장.

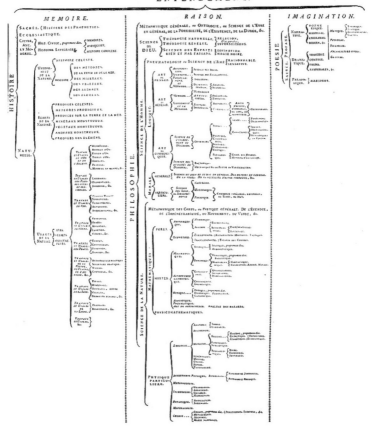

프랜시스 베이컨은 학문을 기억, 상상력, 이성에 해당하는 것으로 삼등분했다. 달랑베르는 베이컨의 분류(19쪽 위)를 토대로 『백과전서』의 지식 분류(위)를 만들었다. 달랑베르는 인간의 지적 능력을 기억, 이성, 상상력의 세 부문으로 나누고 모든 학문을 이 각각에 해당되는 것으로 나누어 구분했다.

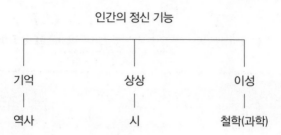

인간의 정신 기능

기억 — 역사

상상 — 시

이성 — 철학(과학)

잘 담고 있다.[10] 반면 상상력에 속하는 학문 분야는 많지 않았다. 상상력에 해당되는 인간의 지적 활동 중에서 가장 중요한 영역은 시학이고, 그 밖에 음악, 회화, 조각 같은 예술이 여기에 포함된다.

과학과 예술, 이성과 상상력: 『백과전서』 권두화

『백과전서』 제1권의 내피에는 당시 학문의 역할과 체계를 비유와 상징을 통해 표현한 권두화(frontispice)가 있다. 이 그림은 당시 화가였던 코생(Charles-Nicolas Cochin, 1715~1790)의 밑그림(1764)을 바탕으로 판화가 프레보(Benoît-Louis Prévost, 1735~1804)가 목판에 새겨서 인쇄한 것이다.[11] 디드로는 그림에 대해 설명하는 간단한 글을 제공했는데, 이 설명은 달랑베르가 쓴 「머리말」

10 cf. 로버트 단턴, 「철학자들은 지식의 나무를 다듬는다: 『백과전서』의 인식론적 전략」, 『고양이 대학살』, 조한욱 옮김, 서울, 문학과지성사, 1996, 제5장.
11 코생의 밑그림은 1765년의 루브르 전시에서 처음 공개되었고, 프레보의 도판은 11권의 도해와 함께 1772년에 출판된 『백과전서』 전질에 최초로 수록되었다. 이 그림을 그릴 때 코생은 디드로와 『백과전서』의 기본 정신에 대해 얘기를 주고받은 것으로 보인다.

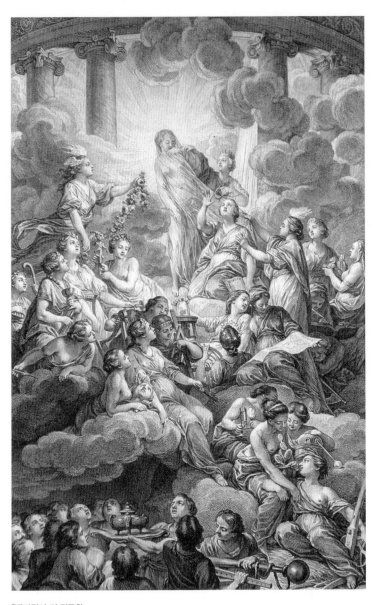

『백과전서』의 권두화

권두화의 위쪽 중앙 부분. 베일을 쓰고 있는 여신이 진리의 뮤즈다.
뒤에서 베일을 벗기려고 하는 이성의 뮤즈, 오른쪽에서 베일을
낚아채려고 손을 내밀고 있는 철학(과학)의 뮤즈가 보인다. 그 왼쪽에
진리의 빛에 눈이 부신 듯 손으로 얼굴을 가린 신학의 뮤즈가 있다.

권두화의 오른쪽 부분. 왼쪽 위가 기억의 뮤즈, 그 오른쪽이 고대사와
현대사의 뮤즈, 제일 아래 무엇인가 기록하고 있는 뮤즈가 역사의
뮤즈이며 그 밑에 웅크리고 있는 것은 시간이다.

의 지식 분류 체계를 따르고 있다.

그림의 배경은 이오니아 양식으로 지어진 '진리의 신전'
이다. 위쪽 중앙에 베일을 써서 얼굴을 감추고 있는 뮤즈(Muse)
가 진리를 상징한다. 진리에게서 뿜어져 나오는 빛이 어두운
구름을 쫓아내고 있는데, 당시 빛은 진리에 대한 은유적 표현

으로 종종 사용되곤 했다. 독자가 볼 때 진리의 바로 오른편에서 손을 뻗어 진리의 베일을 벗기려고 하는 뮤즈는 이성을 나타내며, 그 오른쪽 밑에서 베일을 낚아채려고 손을 내밀고 있는 뮤즈는 철학이다. 당시 철학은 지금 우리가 과학이라고 부르는 학문을 대부분 포함한다. 이성 밑에서 진리의 빛에 눈이 부신 듯 손으로 얼굴을 가리며 무릎을 꿇고 앉아 있는 뮤즈는 신학이다. 신학은 진리의 빛을 받고 있지만 이성이나 철학과 달리 진리에 가까이 접근하지 못한다. 말하자면 과거 학문의 여왕이었던 신학이 이성과 철학에 밀려서 얼굴을 가리고 있는 상황인데, 신학에 대한 이러한 평가절하는 달랑베르의 「머리말」에서와 다르지 않다.

철학의 오른편에 기억과 역사의 뮤즈가 있다. 철학의 바로 옆은 기억의 뮤즈, 그 조금 아래 오른쪽은 고대사와 현대사의 뮤즈, 기억의 밑에서 무엇인가 기록하는 뮤즈는 역사의 뮤즈이며, 그 밑에 웅크리고 앉아 있는 것은 시간이다. 권두화에서 볼 때 기억에 해당되는 역사가 가장 덜 강조되었다고 볼 수 있다. 달랑베르의 분류표에서는 역사가 매우 넓은 범주를 포괄하고 있지만, 이 그림에서는 그렇지 않다. 특히 베이컨부터 달랑베르까지 과학자들이 그 중요성을 강조했던 자연사는 여기에 들어 있지도 않다. 조금 뒤에 언급하겠지만, 이는 이를 그린 화가 코생이 역사보다는 시학과 예술을 강조해서 후자에 화폭의 많은 부분을 할당했기 때문이다.

철학의 아래쪽으로 그룹을 이루고 있는 세 명의 뮤즈는 각각 기하학, 천문학, 물리학을 상징한다. 기하학의 뮤즈는 피타고라스의 정리가 증명된 양피지를 들고 있으며, 머리에 별이 그려진 천문학의 뮤즈는 손에 천문 관측기구를 들고 있고,

권두화의 가운데 오른쪽 부분. 양피지를 들고 있는 기하학의 뮤즈,
머리에 별이 그려진 천문학의 뮤즈, 새가 들어 있는 진공펌프에 손을
얹은 물리학의 뮤즈가 있다.

권두화의 아래 오른쪽 부분. 현미경을 들고 있는 광학의 뮤즈, 선인장
화분을 들고 있는 식물학의 뮤즈, 가열 장치와 증류기를 들고 있는
화학의 뮤즈, 농기구 위에 앉아 있는 농학의 뮤즈가 보인다.

물리학의 뮤즈는 진공펌프를 만지고 있다. 자세히 보면 진공
펌프 속에는 새 같은 동물이 들어 있는데, 새를 넣고 공기를
빼내면서 새가 죽는 것을 관찰하던 것은 당시 진공펌프를 이
용한 가장 대중적인 실험 중 하나였다. 그 밑으로 광학, 식물
학, 화학, 농학이 자리 잡고 있다. 광학의 뮤즈는 현미경을, 식
물학은 선인장 화분을, 화학은 당시 화학자들이 사용하던 가

권두화의 아랫부분. 개별 과학들 아래 몰려 있는 군중은 기예와
기술을 상징한다.

권두화의 왼쪽 부분. 화환을 들고 진리에 접근하는 뮤즈가 상상력의
뮤즈다. 그 아래 시학의 네 종류와 음악, 회화, 조각, 건축을 상징하는
뮤즈가 있다.

열 장치와 증류기를 들고 있으며 농학은 농기구 위에 앉아 있다.

이런 개별 과학들 아래에 몰려 있는 군중은 다양한 기예와 기술을 상징한다. 디드로나 달랑베르 같은 계몽 사상가들은 이전의 철학자들에 비해 기술을 높게 평가했지만, 이 그림에서 나타난 학문의 위계를 보면 이들 역시 기술은 과학보다 여전히 낮은 자리에 위치하고 있으며 과학으로부터 빛을 받

아서 발전하는 것이라고 생각했음을 알 수 있다.

권두화의 왼편을 보자. 진리의 왼쪽에서 화환을 들고 진리에 접근하는 뮤즈가 상상력이다. 상상력의 아래에 시학의 네 가지 종류, 즉 서사시, 극시, 풍자시, 전원시가 있고 그 아래에 음악, 회화, 조각, 건축이 위치하고 있다. 달랑베르와 디드로는 상상력을 폄하하지는 않았지만, 지식을 나눈 구도를 볼 때 이성이 지혜를 의미한다면 기억은 사실을, 그리고 상상력은 쾌락을 의미하는 것으로서, 상상력은 진리와 지혜를 추구하는 이성에 비해 부차적인 존재였다.

그렇지만 그림에서는 조금 다르다. 상상력의 영역은 그림 왼편의 대부분을 차지하고 있으며 역사보다 강조되어 있고, 이성의 영역과 바로 맞닿아 있다. 회화는 식물학과 닿아 있고 건축은 천문학과 손이 겹쳐 있다. 또 당대에 그려진 그림에서는 보통 진리가 주로 실오라기 하나 걸치지 않은 나체의 여인에 의해서 상징되었는데(진리는 감출 것이 없기 때문에), 『백과전서』 권두화에서는 진리의 베일이 벗겨지는 순간 상상력의 화환이 온몸을 감싸기 때문에 진리는 한순간도 나체가 되지 않는다. 이런 차이는 권두화 밑그림을 그린 화가 코생이 여기에 자신의 철학을 담았기 때문이다. 달랑베르가 이성은 지혜를 가져다주고 상상력은 쾌락을 가져다준다고 생각하면서 이 둘을 위계적으로 구분했음에 비해, 코생의 그림은 그러한 구분이 거의 의미가 없음을 은연중에 드러낸다. 비슷한 시기에 또 다른 계몽 사상가 콩디야크(Étienne Bonnot de Condillac)는 진리를 아름답게 하기 위해서는 반드시 그것을 상상력으로 치장해야 한다고 했는데, 진리를 밝히는 이성의 작업과 진리를 치장하는 상상력의 작업을 구분하는 것이 무의미하다는

것을 보여주는 코생의 그림은 콩디야크와 비슷한 철학을 담고 있다고 할 수 있다.[12]

이『백과전서』의 권두화는 과학과 기술, 예술의 도움을 받아 철학과 이성이 진리의 베일을 벗기는 것을 보여준다. 또한 이 그림은 왜『백과전서』의 부제가 '과학, 기술, 직업에 관한 체계적 사전'인지도 잘 설명한다. 그림의 전체적인 형상은, 수많은 사람들의 협력에 기초해서 궁극적으로 진리가 밝혀지고, 인류는 이렇게 하나의 진리를 밝히고 또 다른 진리를 향해 나아간다는 '진보'에 대한 믿음을 강하게 표출하고 있다. 당시 계몽 철학자들은 과학과 기술의 진보에 힘입어 사회도 진보하기 때문에 봉건적인 당시의 프랑스 사회도 결국 진보할 수밖에 없을 것이라 믿었고, 이러한 믿음을『백과전서』의 각 항목에서 강하게 드러냈다. 요컨대『백과전서』의 권두화는 이성과 과학에 대한 높은 평가, 신학에 대한 비판, 진보에 대한 믿음을 상징과 비유로 담아낸 것이다.

『백과전서』 '도판'의 이해

디드로는 1750년에 공개한 「취지문(PROSPECTUS)」에서『백과전서』는 기술과 직업(산업)을 자세히 다룰 것이라고 하면서, 각각의 기술을 다룰 때 1) 재료와 재료의 산지(産地), 2) 재료로부터 만들어지는 최종 산물 및 그것을 만드는 방법, 3) 이를 만드는 도구 및 기계에 대한 설명과 그림, 4) 작업자가 실제로 작업을 하는 모습, 5) 전문용어의 정확한 정의 등을 제시하겠

12 cf. Mary Sheriff, "Decorating Knowledge: The Ornamental Book, the Philosophic Image and the Naked Truth," *Art History* 28.2 (2005), pp. 151-173.

다고 했다.

『백과전서』의 본서에는 당시 주요 기술과 산업에 대한 많은 항목들이 들어가 있다. 유리 제조, 제지, 인쇄, 목공, 철 제련 등이 그러한 예인데, 이런 항목들에 대해 설명하는 과정에서 중요한 기술들은 따로 독립적인 항목을 설정해서 서술되었다. 그리고 이 각각의 항목을 보충하는 그림들과 설명은 11권짜리 도판집에 별도로 수록되어 있다. 예를 들어 아래 그림 중 왼쪽 것은 활자 주조에 대해서, 오른쪽 것은 건축 목공의 이음부에 대해서 도판집에 실린 그림이다. 이 두 그림에서도 볼 수 있듯이 대개 한 항목으로 묶인 여러 장의 그림 중에 첫 번째 그림은 작업장의 전반을 보여주고, 나머지 그림들은 각 항목에 등장하는 여러 가지 개별 기술이나 도구 및 기계 하

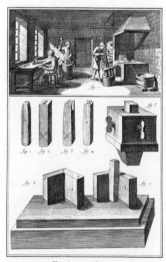

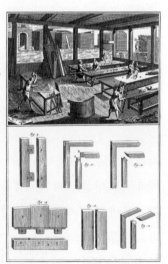

Fonderie en Caracteres Menuiserie

『백과전서』 도판집에 별도로 실린 그림들. 왼쪽(이 책 제I권 370)은 활자 주조 기술에 대한 것이고 오른쪽(이 책 제III권 1747)은 목공에서 접합에 대한 것이다.

나하나를 소개하는 방식을 따른다. 기술과 직업에 대한 항목은 디드로가 직접 공장을 방문하고 장인을 만나가면서 작성한 것이 많은데, 도해를 준비하는 과정에서도 디드로의 역할은 결정적이었다.

『백과전서』도판에 나타난 특징 중 하나는 그것이 장인이나 노동자 같은 사람보다는 기계나 도구, 원자재 등에 훨씬 더 초점을 맞추고 있다는 것이다. 도판에서 나타나는 장인이나 노동자는 전체 생산 과정에서 단지 일부 순간의 시점에서만 묘사되었음에 반해 기계나 도구 같은 기술적인 대상은 다양한 시각과 관점에서, 텍스트와 이미지 모두를 활용하면서 용도와 기능 등이 상세히 묘사된다. 어떻게 보면 이는 당연하다고 할 수 있는데, 기술이나 산업의 과정에 종사하는 장인이나 노동자는 매우 다양한 작업을 수행하기 때문에 낱낱이 다 묘사하는 것이 불가능하지만 기계나 재료는 상대적으로 자세한 묘사를 할 수 있기 때문이다. 이런 도판 제작 방침은 디드로의『백과전서』편집 방침과도 관련이 깊다.

디드로의 「취지문」을 다시 살펴보면 기술을 다룰 때 자신들이 도해할 다섯 가지 요소, 즉 1) 재료, 2) 과정, 3) 기계, 4) 작업자, 5) 용어 중에 사람과 직접 관련된 것은 네 번째 항목인 작업자가 유일하다. 이 편집 방침이 도판 제작에도 영향을 미쳐, 디드로나 그와 함께 작업을 한 삽화가 구시에(Louis-Jacques Goussier, 1722~1799)의 도판은 작업장과 기계에 초점을 맞추고, 그곳에서 일하는 사람들은 상대적으로 형식적으로 그려 넣는 특징을 보인다. 반면 예술가이자 작가인 바틀레(Claude-Henri Watelet, 1718~1786)와 판화가 프레보가 제작한 도판은 장인의 실제 작업을 더 분명하게 표현하려고 한다. 이들의 작업장은 더

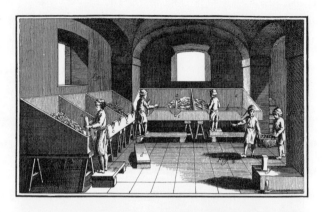

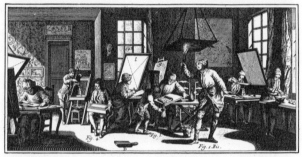

구시에의 종이 제조에 대한 도판(위, 이 책 제Ⅱ권 1276)과 동판화 공방에 대한 프레보의 도판(아래, 이 책 제Ⅱ권 1188). 구시에의 도판에 등장하는 어린이 노동자들은 마치 자동인형과 비슷한 형태로 묘사되어 있는 반면에, 프레보 도판의 장인들은 실제 모습에 더 가깝다.

붐비고 따라서 더 현실적이며, 이들이 묘사한 기계는 기계 그 자체보다 그것을 사용하는 장인의 숙련도나 작업자의 건강 문제 등이 더 부각되는 방식으로 묘사되었다. 즉 이들의 도판 은 어떤 의미에서는, 눈에 보이지 않는 장인의 암묵적 지식 (tacit knowledge)을 밖으로 드러내려는 목표를 구현했다고 볼 수 있다. 『백과전서』 도판집에 나와 있는 그림들은 그것이 묘사 하는 기술은 물론, 그것을 만든 사람의 경험과 관심에 따라서

이렇게 조금씩 다른 형태를 보였다.[13]

　도판에 나온 기술이나 직업이 모두 당시의 '첨단'은 아니었다. 디드로는 여러 공장과 작업장을 직접 방문해 지식을 습득했지만, 한 사람이 만날 수 있는 관계자나 방문할 수 있는 지역은 한정되어 있었다. 또한 여러 가지 이유로 디드로가 알게 된 지식 중에는 오래전에 통용되던 지식도 많았다. 『백과전서』에 묘사된 기술과 직업에 대한 설명은 18세기 초에 유행하던 것에 대한 설명도 많이 포함되어 있고, 심지어 17세기에 유행했던 것도 있다. 또 프랑스 왕립 과학 학술원이 발행한 『수공업 기술 설명서』라는 책의 도판을 조금 변형한 도판도 상당수다. 이런 도판들이 실제 작업장에서 일을 수행하는 장인이나 노동자에게 도움이 되기는 힘들었다.

　게다가 『백과전서』의 독자는 장인이나 노동자들이 아니었다. 『백과전서』는 시기별로 2000~4000명의 독자를 유지했지만 지방 관리, 법률가, 학자 등이 주요 독자층이었다. 『백과전서』의 구독료는 노동자의 1년 치 봉급과 맞먹을 정도였으며, 실제로 많은 백과사전은 20세기 중엽 이후가 될 때까지 보통 사람들이 소장하기는 불가능할 정도로 비쌌다. 또 기술자나 노동자들이 이런 도판을 볼 수 있었다고 해도, 작업 과정의 전부를 묘사할 수 없었던 도판을 세부적인 작업 매뉴얼로 사용하는 데에는 무리가 있었다.

　하지만 『백과전서』 도판의 목적이 당시 기술과 산업 생산 과정을 그저 재현해서 기록해놓으려는 데 있었던 것은 아니다. 도판을 세부적인 작업 매뉴얼로 사용하는 것은 불가능

13　cf. John R. Pannabecker, "Representing Mechanical Arts in Diderot's Encyclopédie," *Technology and Culture* 39 (1998), pp. 33–73.

하더라도, 『백과전서』의 표제어 항목과 결합하면 여러 가지 제품을 생산하는 데 필요한 전문 지식이나 숙련 노하우를 전파하고 확산하는 데 기여할 수 있기 때문이다. 디드로가 기술적 지식을 강조했던 이유는 보통 사람들이 가지고 있는 지식을 집대성하고 이에 대한 지식인과 기업가의 관심을 유도함으로써 이를 진보의 원천으로 만들기 위해서였다. 즉, 디드로는 도판을 통해서 전문적인 숙련이나 기예를 자세하게 보여줌으로써 한 국가의 생산을 지원하는 여러 가지 인적, 과학적, 기술적, 경제적, 정치적 조건의 발전에 기여하고자 한 것이다. 이런 도판이 실제적인 작업 매뉴얼로 사용될 수는 없어도, 특정 산업에 대한 지식인과 부호의 관심을 불러일으켜 그들이 공장을 짓고 사업을 시작하는 데에는 도움을 줄 수 있었기 때문이다.[14]

당시 계몽 철학자들은 산업이 발전하고 경제가 성장하면, 이것이 그 자체로 사회의 진보를 낳는다고 생각했다. 18세기 유럽의 상황에서 그들은 기술자와 기업가가 사회적 권력을 가지게 되면 귀족과 성직자에 의해서 지배되던 구체제를 무너뜨릴 수 있다고 생각했다. 또 산업이 활성화되어 많은 물건을 적은 비용에 생산한다면 더 많은 사람들이 부자들이나 맛보았던 생활을 할 수 있게 되고, 이는 곧 평등의 확산에 직결된다고 생각했다. 지금 관점에서 보면 이런 생각이 기술결정론이나 경제결정론의 혐의를 가진다고 생각할 수도 있는데, 당시 디드로를 포함한 많은 계몽 철학자들이 이런 관점을 진보적인 의식으로 공유하고 있었다. 기술과 산업에 대한 『백

14 cf. Olivier Lavoisy, "Illustration and Technical Know-How in Eighteenth-Century France," *Journal of Design History* 17 (2004), pp. 141-162.

과전서』의 수많은 항목은 그와 같은 사회적 진보를 겨냥한 것이었고, 도판은 기술과 산업을 누구나 볼 수 있는 형태로 가시화해서 더 많은 사람들의 관심을 불러일으키려는 목표를 구현한 것이었으며, 어느 정도는 소기의 목적을 달성할 수 있었다.

『백과전서』 도판집의 가치와 의의

종합적으로 평가해서 『백과전서』는 이상적인 통섭의 정신을 실현한 프로젝트다. 『백과전서』의 편집은 작가이자 철학자인 디드로와 과학자이자 사상가인 달랑베르의 공조로 이루어졌다. 거기에는 볼테르, 루소, 몽테스키외, 튀르고, 돌바크 등 당대의 가장 유명한 사상가들이 글을 기고했다. 또 『백과전서』에는 정치사상, 사회사상과 과학기술이 혼재되어 있다. 이 모든 상이한 요소들은 지식의 집대성과 공유를 통해 사회의 진보를 이룬다는 목적에 봉사했다.

　『백과전서』에 수록된 도판은 생산 과정에서 사용되는 기계나 장인의 숙련된 지식을 그림으로 표현해서 이를 공유하고 이에 대한 사회적 관심을 불러일으키는 것을 목적으로 했다. 디드로가 묘사한 작업장은 당시 사회의 유지와 발전에 꼭 필요한 여러 가지 제품을 생산하는 장소였지만, 지식인의 관심 대상은 아니었던 공간이다. 그런데 이는 지금도 그렇다. 아이폰과 구글, 페이스북의 세상에 살고 있는 우리는, 우리가 일상적으로 사용하는 수많은 상품들이 어떻게 만들어지는지, 그것들의 철학적 의미가 무엇인지 주목하지 않는다. 첨단 '정보'에 대한 관심에 가려 우리는 세상의 물질성에 대해서 까맣게 잊고 있다.

우리는 '정보'가 없어도 꽤 오래 살 수 있지만, 의식주를 도와주거나 해결해주는 물질적 기술 없이는 하루도 살기 힘들다. 『백과전서』에 수록된 도판들은 그 자체로서 역사적 가치와 중요성을 지니기도 하지만, 우리로 하여금 지금 우리가 살아가는 이 물질적 세상의 역사적 뿌리에 대해서 다시 한번 생각하게 한다. 순간의 클릭으로 세계의 정보를 모을 수 있는 지금도 우리는 노동과 기계의 협력을 통해 만들어진 음식을 먹고 옷을 입으면서 살아가고 있는데, 그것들이 어디에서 왔는지를 아는 것은 우리가 어디로 갈지를 가늠할 수 있는 거의 유일한 방법이다.

참고 문헌

로버트 단턴. 「철학자들은 지식의 나무를 다듬는다:『백과전서』의 인식론적 전략」,『고양이 대학살』. 조한욱 옮김. 서울. 문학과지성사. 1996.

차하순. 「백과전서에 나타난 사회사상」,『역사학보』. 1972.

홍성욱.『그림으로 보는 과학의 숨은 역사』. 서울. 책세상. 2012.

d'Alembert, Jean le Rond. *Preliminary Discourse to the Encyclopedia of Diderot*. Trans. Richard N. Schwab. New York: Bobbs-Merrill, 1963.

Diderot, Denis. "Art," *Encyclopédie, ou dictionnaire raisonné des sciences, des arts et des métiers, etc. I*. Eds. Jean le Rond d'Alembert and Denis Diderot. Paris: Briasson, 1751.

―――. "Encyclopédie," *Encyclopédie, ou dictionnaire raisonné des sciences, des arts et des métiers, etc. V*. Eds. Jean le Rond d'Alembert and Denis Diderot. Paris: Briasson, 1755.

Gillispie, Charles C. "The Encyclopédie and the Jacobin Philosophy of Science: A Study in Ideas and Consequences," *Critical Problems in the History of Science*. Ed. Marshall Clagett. Madison: University of Wisconsin Press, 1959.

Hankins, Thomas L. *Jean d'Alembert: Science and the Enlightenment*. Oxford: Clarendon, 1970.

Lavoisy, Olivier. "Illustration and Technical Know-How in Eighteenth-Century France," *Journal of Design History* 17 (2004).

Pannabecker, John R. "Representing Mechanical Arts in Diderot's Encyclopédie," *Technology and Culture* 39 (1998).

Sheriff, Mary. "Decorating Knowledge: The Ornamental Book, the Philosophic Image and the Naked Truth," *Art History* 28.2 (2005).

『백과전서』 도판집 가이드

윤경희
비교문학 연구자

당신의 안녕을 기원하며 내 품 한가득 당신을 포옹합니다.
밤이 늦었군요. 르 브르통의 인쇄소에 달려가 곧 출판될
두 번째 도판집의 이미지들을 정리해야 합니다. 첫 번째
도판집보다 더 사람들의 마음에 들기를요. 판화가
개선되었고, 오브제들은 더 다양하고 더 흥미롭습니다.
[...] 『백과전서』 제8권은 마무리를 향해갑니다. 이 책은
아주 매혹적이고 온갖 다채로운 것들로 가득하지요. 이따금
당신께 몇몇 대목을 베껴 써주고 싶어지기도 했습니다.
이 저작은 시간을 통과하며 분명 정신에 혁명을 일으킬
것입니다.[01]

드니 디드로, 연인 소피 볼랑에게 보내는 편지,
1762년 9월 26일

백과사전은 무엇인가. 나아가 18세기 프랑스에서 드니 디드
로와 장 르 롱 달랑베르의 지휘 아래 편찬된 『백과전서』는 어
떤 책인가.[02] 미지의 대상에 관한 기초 지식을 구하기 위해, 질
문에 정의와 설명으로 답하기 위해, 우리는 사전을 참조한다.

01 Denis Diderot, *Mémoires, correspondance et ouvrages inédits de Diderot II*, Paris:
 Paulin, 1830, p. 205.
02 이 글에서 디드로와 달랑베르의 편찬물은 고유명사로 취급하여 『백과전서』라
 지칭하고, 나머지 경우는 백과사전이라 통칭하기로 한다.

『백과전서』에 관한 가장 직접적이고 정확한 지식을 얻으려면 무엇보다 먼저 그것을 펼쳐「백과사전」항목을 찾아 읽어야 한다.『백과전서』를 소장한 도서관에 접근하기가 여의치 않다면 그것의 디지털 데이터베이스를 검색할 수도 있다.[03]

물론 엄밀히 따지면 이때 우리는 순수한 미지의 상태가 아니라 최소한 두 가지 지식을 갖추고 있다. 사전류는 서면으로 정립된 지식 습득의 시작점으로 기능한다는 선입견, 그리고『백과전서』는 특정한 시대 조건에서 특정한 언어권의 지식인들이 생산한 저작물이라는 사실. 백과사전 참조에 선행하는 이 지식들은 백과사전의 바깥에서 비롯된 것이다. 사소하나마 이러한 바깥의 지식을 예비하고 있어야 우리는 비로소 백과사전에 관한 백과사전의 지식에 접근할 수 있다. 백과사전이 무엇인지 백과사전 안에서 알아보는 지적인 활동은 아무리 자기지시적이라 할지라도 그것에 관한 약간의 단편적 정보가 잉여로써 미리 주어지지 않으면 수행할 수 없다.

정리하자면, 백과사전은 바깥의 잉여물을 전제한다. 이 잉여의 지식으로써 백과사전은 바깥에서 안으로의 움직임을 추동하고 유혹한다. 이 점을 기억하며 시작하자. 비유가 허락된다면, 이를 붉은 실 삼아 미궁으로 들어가자.

기초 지식이 조금 더 주어져도 좋으리라. 미리. 숫자와 사실

03 현재 한국에서『백과전서』의 당대 판본 전권을 소장한 기관은 서울대학교 중앙도서관 귀중본실이 유일하다. 열람하려면 도서관장의 허가를 구해야 한다. 1982년부터 미국 시카고대학교는 프랑스 정부와 협력하여『백과전서』를 디지털 데이터베이스로 구축했다. cf. *Encyclopédie, ou dictionnaire raisonné des sciences, des arts et des métiers, etc.*, eds. Jean le Rond d'Alembert and Denis Diderot, University of Chicago: ARTFL Encyclopédie Project (Spring 2016 Edition), Robert Morrissey and Glenn Roe (eds), encyclopedie.uchicago.edu

들에 관한. 『백과전서』는 1751년부터 1772년까지 도합 28권으로 완간되었다. 본서 17권에 도판집 11권. 본서에 등재된 표제어는 71818개에 도판은 2885점이라 셈하는 경우가 일반적이긴 하지만, 판본과 셈법에 따라 학자들 사이에 이견이 있으므로 확정적인 것은 아니다. 항목 집필에 참여한 당대 지식인들은 수백 명이라 추정되는데 2006년 현재 139명까지 확인되었고,[04] 필진과 마찬가지로 익명, 가명, 무기명으로 인해, 도판 제작에 참여한 판화가들의 이름과 약력은 1995년 현재 66명까지만 밝혀졌다.[05] 이러한 미지와 불확실은 백과사전을 구성하는 엄연한 지식의 일부다. 백과사전을 완독하더라도 알아낼 수 없는 지식의 공백과 여백이 있다. 바깥의 잉여와 안쪽의 공백. 백과사전의 안과 밖을 가르는 경계는 불안정하되 유연하며 언제든 다시 설정될 수 있다고 말해도 좋을 것이다.

『백과전서』에서 「백과사전(ENCYCLOPÉDIE)」 항목의 작성자는 디드로 자신이다. 그의 정의에 따르면, 백과사전은 "안을 뜻하는 그리스어 접두사 엔(ἐν), 원을 뜻하는 명사 퀴클로스(κύκλος), 그리고 앎을 뜻하는 명사 파이데이아(παιδεία)"를 조합한 단어로서, 그것이 가리키는 대상은 한마디로 "지식의 연결체"[06]다. 엔, 퀴클로스, 파이데이아. 그런데 이 중에서 파이데이

04 cf. Frank A. Kafker and Serena L. Kafker, The Encyclopedists as Individuals: A Biographical Dictionary of the Authors of the *Encyclopédie*, Oxford: Voltaire Foundation, 2006.

05 cf. Frank A. Kafker and Madeleine Pinault-Sørensen, "Notices sur les collaborateurs du recueil de planches de l'*Encyclopédie*," *Recherches sur Diderot et sur l'Encyclopédie* 18.1 (1995), pp. 200-230, www.persee.fr/doc/rde_0769-0886_1995_num_18_1_1302

06 Denis Diderot, "Encyclopédie," *Encyclopédie, ou dictionnaire raisonné des sciences, des arts et des métiers, etc. V*, eds. Jean le Rond d'Alembert and Denis Diderot, Paris: Briasson, 1755, p. 635. 항목을 인용하는 데 각주 03에서 밝힌 ARTFL 사이트의 디지털

아의 본래 의미는 디드로의 정의와 달리 지식보다는 어린이와 젊은이의 교육 및 교양에 훨씬 가깝다.[07] 그러므로 그리스어 형태소 셋이 조합된 이 낱말은 잠정적으로 포괄적 교양이라 새로 번역할 수 있다. 풀어서 말하면, 백과사전은 앎과 배움의 대상들이 서로 엮이며 만들어내는 총체적이고 포괄적인 지식 공간이다. 어떤 지식이든 자족적으로 완결되지 않으므로, 그것을 어느 정도 습득하면 그것과 관련된 미지의 다른 지식을 향한 탐구심이 생겨난다. 계몽적 탐구를 계속하는 과정에서 지식들은 사슬처럼 엮여 모일 수밖에 없다. 백과사전의 목적은 이처럼 "지상에 흩어져 있는 지식들을 모으고", 나아가 "그것의 일반 체계를 우리와 함께 살아가는 사람들에게 보여주고", 청년 세대 형성과 교육의 이념에 따라 "우리 이후에 태어날 사람들에게 전달하는 것이다."[08]

그렇다면 백과사전은 두 가지 운동의 선을 만들어낸다. 하나는 공시적인 것으로, 지식들을 연결해서 그물 같은 내부 공간을 조형하는 곡선이다. 모리스 블랑쇼가 예찬하듯, 백과사전에서는 "일종의 내적인 생성과 함께 진리, 가망성, 불확정성, 발화된 모든 것과 침묵된 모든 것 들 사이의 보이지 않되 끊이지 않는 순환"[09]이 발생한다. "지식의 돌고 돎은 모든 백

영인본을 참조했다. 앞으로 『백과전서』에서 인용하는 경우에는 이 영인본을 참조하되 *Encyclopédie*라 약칭하기로 한다. 인용문을 한국어로 번역하는 데 다음의 도움을 받아 문맥에 어울리게 다듬었다. 드니 디드로, 『백과사전』, 이충훈 옮김, 서울, 도서출판 b, 2014, 7쪽. 출처가 동일한 문헌을 한 문장 안에서 여러 번 인용할 때는 마지막 문구에만 출처 표기 각주를 붙이도록 한다.

07 cf. Barbara Cassin, "'Paideia,' 'cultura,' 'Bildung': nature et culture," *Vocabulaire européen des philosophies*, ed. Barbara Cassin, Paris: Seuil, 2004, pp. 200-201.

08 Denis Diderot, *op. cit.*, p. 635. 드니 디드로, 앞의 책, 7쪽.

09 Maurice Blanchot, "Le Temps des encyclopédies," *L'Amitié*, Paris: Gallimard, 1971, p. 62.

과사전의 합당한 형식이다. 움직임이 원활할수록, 그리고 아무리 복잡한 원환의 형상에든 호응할수록, 그 지식은 더 풍요롭고 더 아름답다."[10] 다른 하나는 통시적인 것으로, 그렇게 생성하며 경신하는 지식 순환계를 미래의 세대들에 물려주는 불가역적 역사의 직선이다. 종합하자면, 바깥에서 안으로 진입해서, 연쇄적 순환에 참여하며, 시간을 따라 진전하는, 지식의 체계화된 집적체가 백과사전이다. 백과사선은 운동한다. 운동은 선을 그린다. 선은 이미지를 수반한다. 그러므로 이미지 없이는 백과사전도 없다. 근본적인 차원에서 이미지는 백과사전의 보충물이나 장식물이 아니라 백과사전의 생성 조건이자 그것의 생성물이다.

백과사전의 발명과 변천 과정을 개략적으로나마 파악하려면 말의 역사와 사물의 역사를 구분해 살펴볼 필요가 있다. 우선 말의 역사부터. 아테네 근교에 학원을 세우고 청년들과 철학, 수학, 정치, 수사법, 자연론 등을 토론하며 총체적 교육을 추구한 플라톤과 아리스토텔레스를 백과사전적 이념의 효시자로 보기도 한다. 그러나 그들이 백과사전의 형태에 부합하는 저작물을 남긴 것은 아니다. 다만 아리스토텔레스의 범주 개념은 후대 학자들이 지식의 분과를 나누고 지식의 대상들을 분류한 다음 그것들의 체계를 논증하고 수립하며 백과사전을 집필하는 데 큰 영향을 미쳤다.[11]

엔퀴클리오스 파이데이아(ἐγκύκλιος παιδεία)라는 어구 역

10 *Ibid.*
11 cf. Robert Collison, *Encyclopaedias: Their History throughout the Ages*, New York: Hafner, 1966, p. 31.

시 플라톤과 아리스토텔레스의 시대를 훨씬 지나 기원전 50
년경에야 처음 등장했다. 고대 그리스에서 엔퀴클리오스 파
이데이아란 한마디로 "표준 교육"으로서, "젊은이로 하여금
문법, 수사법, 변증법, 산술, 기하, 천문, 음악을 두루 학습함으
로써 지성을 함양하고 성품을 형성하게 하는, 그리하여 개인
으로서의 성장을 독려한다는 교육적 개념"[12]이다. 이 개념은
라틴어로 "자유 학예(artes liberales)"[13]로 번역되어서 로마 시대
에 계승되었다.

　　1532년 출간된 프랑수아 라블레의 『팡타그뤼엘』은 엔퀴
클리오스 파이데이아의 불어 철자형을 처음 사용한 문헌이
다. 팡타그뤼엘의 학식이 대단하다는 명성이 널리 퍼져서 영
국인 토마스트가 그에게 도전하려 찾아온다. 토마스트는 우
선 팡타그뤼엘의 친구 파뉘르주와 몸짓으로만 논쟁을 벌인
다음 자신의 패배를 인정하며 파뉘르주를 상찬한다. 그가 자
기에게 "모든 학문의 진정한 갱도와 심연(le vrays puilz et abisme de
Encyclopedie)"[14]을 열어주었노라고. 라블레의 시대에 이상적 인
간은 기하, 산술, 음악, 자연, 의학, 언어, 기술 등 학문의 전 분
야에 능통하며 덕성을 갖춘 인문주의자였다. 이러한 맥락에
서 라블레의 텍스트에서 앙시클로페디(Encyclopedie)는 특정한
서적이 아니라 고대에서처럼 모든 학문적 지식을 아우르는
보편 교양을 뜻한다.

12　Johannes Christes, "Enkyklios paideia," *Brill's New Pauly: Encyclopaedia of the
　　Ancient World: Antiquity*, eds. Hubert Cancik and Helmuth Schneider, Boston:
　　Brill, 2006, p. 982.

13　*Ibid.*, p. 984.

14　François Rabelais, *Œuvres complètes*, Paris: Seuil, 1995, p. 428. 인용문을 번역하는
　　데 다음을 참조했다. 프랑수아 라블레, 『가르강튀아 | 팡타그뤼엘』, 유석호
　　옮김, 서울, 문학과지성사, 2004, 401쪽.

사물로서의 백과사전의 역사는 말의 역사와 별개로 전개되어 왔다. 세계의 모든 지식들을 하나의 체계에 집대성하고 그것을 책의 형태로 구체화하려는 노력은 유럽, 이슬람 세계, 중국 등 고대 문명권 전반에 나타난다. 서구에 한정할 때, 오늘날의 관점에서 최초의 백과사전으로 평가받는 문헌은 기원후 77년 고대 로마에서 낮에는 행정관으로서 활동하고 밤에는 학자로서 작업한 내(大)플리니우스의 『박물지』다. 『박물지』는 "자연계, 또는 다른 말로 생"[15]이라는 대주제 아래, 천문, 기상, 지리, 인류, 인체, 동물, 식물과 농업, 의학과 약, 광물과 광업, 미술 등 항목을 세분하고 차례를 정한 다음, 2000여 편의 다른 문헌들을 참조하여 서술한 전체 37권의 대작이다. 플리니우스는 고대 그리스인들의 "포괄적 교양(ἐγκύκλιον παιδείας)"[16]을 계승하면서도 무엇보다 "자연의 모든 본성을 밝히며 만물에 자연을 부여"[17]하는 게 자기의 야간 연구의 목적이라 천명했다.

플리니우스의 『박물지』 이후 약 15세기가 흐르는 동안 백과사전 형식의 서적들은 다양한 방법들을 시도하며 발전했다. 종교적 세계관에 따라 천지창조의 우주론에서 출발한 다음 나머지 지식 분과들 사이에 위계를 정하고 그 순서대로 편집했던 관례에서 벗어나, 문자 체계 순서로 항목을 배열한다거나. 성서에 기반을 둔 세계사, 기술, 여성 교육 등 주제와 대상을 특화한다거나. 당대 유럽 지식인들의 공용어였던 라틴어 대신 지역어를 쓴다거나. 여러 명의 저술자들이 협업한다거

15 Pliny, "Preface," *Natural History I*, trans. H. Rackham, Cambridge: Harvard UP, 1967, p. 9.
16 *Ibid.*, p. 10.
17 *Ibid.*, p. 11.

그림 1. 생토메르의 랑베르의 『화서』 중에서

나. 항목들 사이에 상호 참조법을 도입한다거나. 저자들은 이러한 지식 백과에 『화서(Liber floridus)』, 『세계 전도(Imago mundi)』, 『더 큰 거울(Speculum maius)』, 『철학의 진주(Margarita philosophica)』 등 근사한 제목을 붙였다.[18] 꽃, 지도, 거울, 진주. 모아놓으면 마치 17세기 네덜란드의 실내 정경 회화를 미리 보여주는 듯한 이름들. 그러나 이런 종류의 책을 통칭하는 어휘는 없었다.

이처럼 말과 사물이 오래도록 따로 떠돈 시절이 지나고 나서, 1538년에 출판된 플랑드르의 인문주의자 요아힘 스테르크 판 링엘베르흐의 사후작 『야간 연구 – 절대의 퀴클로파이데이아』는 마침내 지식을 수집하고 체계화한 작업물에 그에 걸맞은 이름을 부여한 최초의 문헌이라 간주된다.[19] 자그레브

18 cf. Robert Collison, *op. cit.*, pp. 21-78.

19 cf. Joachim Sterck van Ringelbergh, *Lucubrationes, vel potius absolutissima*

출신의 스타니슬라브 파바오 스칼리치는 여기서 더 나아가 1559년『엥키클로파이디아 – 학문의 세계』라는 저작에서 오늘날 쓰이는 것과 동일한 용어를 확립했다.[20]

지식을 집대성하고 그것을 서적으로 구체화하는 데는 문자 언어만 사용되지 않았다. 백과사전의 역사 초창기부터 이미지는 텍스트 못지않게 지식의 중요한 대상이자 매체였다. 1121년 생토메르의 랑베르는 "글월의 꽃송이가 한꺼번에 만개해 그 달콤함으로 신실한 독자들을 이끌어 들일 천상의 풀밭"[21]이라는 뜻에서 자신의 지식백과를『화서』라 이름 짓는다. 꽃의 책.『화서』에는 랑베르가 직접 그린 천국도, 성좌도, 세계 전도, 각종 식물, 용이나 리바이어던 같은 상상의 동물, 인물, 건축 삽화 들이 화사하고 풍부하다. 또한 랑베르는 지식을 체계적으로 간명하게 제시하기 위해 연대기표, 수형도, 다이어그램 등 추상적 도식을 적극적으로 활용했다.[그림 1] 다른 예로,『쾌락의 정원(Hortus deliciarum)』은 1180년 이전 호엔부르크 수녀원장 헤라트가 편집한 여성 교육용 지식백과로서, 여성 저자에 의한 여성 독자들을 위한 최초의 백과사전이라는

Κύκλοπαιδεία, etc., Basel: Westhemer, 1538. 스위스 바젤대학교 도서관에 소장된 1541년도 판본의 서지 정보와 디지털 영인본은 다음에서 참조할 수 있다. www.e-rara.ch/doi/10.3931/e-rara-7324

20 cf. Stanislav Pavao Skalić, Encyclopaediae, seu orbis disciplinarum, tam sacrarum quam prophanarum Epistemon, etc., Basel: Oporinus, 1559. 독일 바이에른 주립 도서관에 소장된 1559년도 판본의 서지 정보와 디지털 영인본은 다음에서 참조할 수 있다. www.deutsche-digitale-bibliothek.de/item/OSGNJKXNZDRT C24452IMP4QMPAIAX6B2

21 "An Encyclopaedia circa 1100," Liber floridus, Universiteitsbibliotheek Gent, 2011, www.liberfloridus.be/encyclopedie_eng.html 벨기에 겐트대학교 도서관에 소장된 1121년도 판본의 서지 정보와 디지털 영인본은 다음에서 참조할 수 있다. lib.ugent.be/nl/catalog/rug01:000763774?i=0&q=lambertus

그림 2 . 크리스티안 모리츠 엥겔하르트의 『쾌락의 정원』 필사본 중에서

의의와 함께 아름다운 세밀 채색 도판으로 이름을 떨쳤다. 원
본은 1870년 보불전쟁 당시 화재로 소실되었고, 필사본만 남
아 원본의 화려한 멋을 짐작하게 한다.[22][그림 2] 안토니오 피사넬
로를 비롯한 15세기 이탈리아 화가들의 드로잉 모음인 『코덱

22 cf. Christian Moritz Engelhardt, *Herrad von Landsperg, Aebtissin zu Hohenburg,*
 oder St Odilien, im Elsass, im zwölften Jahrhundert und ihr Werk, Hortus deliciarum,
 Stuttgart Tübingen: J-G Cotta, 1818. 프랑스 스트라스부르대학교 도서관에
 소장된 엥겔하르트 필사본의 서지 정보와 디지털 영인본은 다음에서
 참조할 수 있다. gallica.bnf.fr/ark:/12148/bpt6k9400936h.r=hortus%20
 deliciarum?rk=21459;2

스 발라르디(Codex Vallardi)』도 백과사전적 이미지의 계보에서 언급하지 않을 수 없다. 인물 초상, 식물, 동물, 건축 장식물, 문장, 동전, 의복, 기계 부품, 선박 도면 등 각종 사물들의 세밀한 선묘화 수백여 점으로 구성된『코덱스 발라르디』는 후대의 『백과전서』도판의 원류라 할 만하다.[23][그림 3]

르네상스는 백과사전이 발달할 수 있는 물적 조건들이 탄탄하게 갖추어진 시대다. 지동설의 증명과 신대륙의 발견으로 우주와 세계를 파악하는 시야가 근본에서부터 변화하고 확장되었고, 인문 정신에 의해 고전의 번역과 부흥이 활발해졌으며, 제지법과 인쇄술의 발달로 지식의 보급과 전파가 이전과 비교할 수 없이 급속해졌다.

프랜시스 베이컨은 이처럼 지식의 기반 자체가 전복되고 지식의 대상들이 증가한 시대에 지식의 체계를 새로 정립하려 했다. 1605년『학문의 진보』제2권에서 베이컨은 지식의 대상을 우선 인간에 관한 것과 신성에 관한 것으로 대분류한다. 인간에 관한 지식은 역사, 시, 철학 셋으로 구분할 수 있고, 그것들은 각각 기억, 상상력, 이성이라는 정신 활동에 대응한다. 이 중에서 역사는 다시 자연의 역사, 시민사회의 역사, 교회와 교단의 역사, 문헌의 역사로 소분류된다. 시와 철학도 마찬가지 방식으로 소분류된다. 이처럼 베이컨의 사유에서 지식들은 상위 범주에 질서 정연하게 종속된 하위 범주들로 점차 분화해나가면서 안정적인 수형도 구조를 형성한다. "지식

23　프랑스 루브르 박물관의 인쇄물 부서에 소장되어 있으며, 다음의 프랑스 문화소통부 산하 박물관 소장품 목록 사이트에서 검색어 "Disegni di Leonardo da Vinci posseduti da Giuseppe Vallardi"로 참조할 수 있다. www.culture.gouv.fr/documentation/joconde/fr/pres.htm

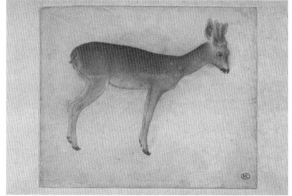

그림 3. 『코덱스 발라르디』 중에서 안토니오 피사넬로의 드로잉

의 분포와 구획은 [...] 나무의 가지들과 같아서 하나의 둥치에서 만난다. 둥치는 전체적으로 연속적인 차원과 규모를 지니면서 불연속적인 팔과 줄기로 갈라져나간다."[24]

그런데 『학문의 진보』를 맺으며 베이컨은 자신의 지식 체계화 작업을 최종적으로는 "지성 세계의 작은 지구본"[25]을 제작하는 일에 비유한다. 나무에서 지구본으로. 이 같은 비유 바꾸기는 단순한 수사적 기교가 아니라 세계를 파악하고 재현하는 데 사용하는 추상적 시각화의 방법 자체가 근본적으로 수정되었음을 드러낸다. 이러한 전복적 인식은 나무에서 지구본으로의 하나로 응축하거나 호환할 수 없는 이미지들을 경유한다. 수사적 이미지는 지적인 인식의 근원에 언제나 이미 내재한다. 이미지 없이는 지식의 전체를 인식하거나 제시할 수 없다. 베이컨의 지구본 비유는 천문학의 발전, 지리상의 발견, 유럽의 식민지 경영 등 근대의 새로운 지식과 정치를 함의하면서, 또한 나무 그림으로 표상되는 직선적 위계질서에 한계가 있음을 자발적으로 노출한다. 서구에서 세계와 책을 표상하는 데 고전적으로 사용되어온 나무 이미지는, 질 들뢰즈와 펠릭스 과타리가 비판하듯, 가지와 뿌리가 둘로 넷으로 무한히 분기하더라도 결국 그것들을 받쳐주는 둥치 같은 "주축으로서의 강력한 근본적 일체성"[26]을 전제한다. 단일체로 수렴되는 지배와 종속의 계보도는 바깥에서의 이질적인 요소

24 Francis Bacon, *The Oxford Francis Bacon IV: The Advancement of Learning*, Oxford: Oxford UP, 2000, p. 76. 인용문을 번역하는 데 다음을 참조했다. 프랜시스 베이컨, 『학문의 진보』, 이종흡 옮김, 서울, 아카넷, 2002, 196쪽.

25 *Ibid.*, p. 192. 위의 책, 494쪽.

26 Gilles Deleuze and Félix Guattari, *Capitalisme et schizophrénie 2: Mille plateaux*, Paris: Minuit, 1980, p. 11. 인용문을 번역하는 데 다음을 참조했다. 질 들뢰즈와 펠릭스 과타리, 『천 개의 고원』, 김재인 옮김, 서울, 새물결, 2003, 15쪽.

들의 개입을 배제하면서 다양성을 희생시킨다. 수형도에서는 상위와 하위 사이의 직선적 양방향 운동만 가능할 뿐, 각각의 범주들이 자유롭게 우발적으로 접지하는 망 구조가 형성되지는 않는다. 따라서 수형도는 결코 백과사전적 지식의 순환을 표상할 수 없다.

지식의 체계에 관한 베이컨의 수사적 상상은 나무에서 지구본으로 발전했지만, 한 세기 반이 지나 『백과전서』의 지식장을 구성하는 데 디드로와 달랑베르에게 지배적 영향을 끼친 것은 여전히 나무 이미지였다. 1750년 디드로는 『백과전서』의 「취지문」에서 다음과 같이 말한다. "체계적으로 잘 합의된 백과사전의 실행을 향해 우리가 디뎌야 했던 첫 번째 발걸음은 모든 학문과 모든 기술 들의 수형 계보도를 설계하는 것이었다. 수형도는 지식의 가지들 각각의 기원, 가지들 사이의 연관, 가지들과 공통 줄기의 연관을 표시한다."[27] 디드로는 인간의 지식을 "백과사전의 나무"[28]로 체계화하게 된 데 베이컨에게 감사를 표하며, 『학문의 진보』에 서술된 지식 분과들을 수형도로 제작해 「취지문」과 『백과전서』 제1권에 수록한다.[그림 4] 달랑베르 역시 1751년 『백과전서』 제1권에 「머리말」에서 "수형 계보도 또는 백과사전의 나무"[29]를 구성하는 데 베이컨에게 빚졌음을 여러 번 밝힌다.

　　흥미롭게도, 디드로와 달랑베르는 지식의 체계적 수형

27　　Denis Diderot, "Prospectus de l'*Encyclopédie*," *Œuvres complètes V: Encyclopédie I*, Paris: Hermann, 1976, p. 90.

28　　*Ibid.*, p. 125.

29　　Jean le Rond d'Alembert, "Discours préliminaire," *Encyclopédie I ou dictionnaire raisonné des sciences, des arts et des métiers*, ed. Alain Pons, Paris: GF Flammarion, 1986, p. 110.

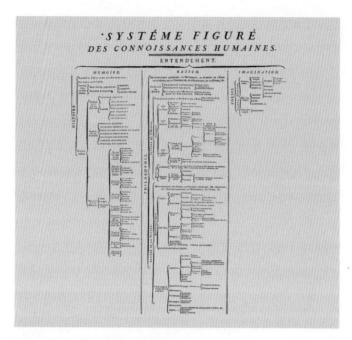

그림 4. 프랜시스 베이컨에 따른 지식의 나무

구조를 거듭 확언하면서도 그것이 『백과전서』의 형성과 작동 방식을 결코 완벽하게 표상하지 못한다는 사실을 인지하고 있었다. 달랑베르가 지식 각각의 기원과 상호 연관성을 나무와 가지의 비유로 설명하는 도중 엉뚱하게 다른 비유가 난입한다. "학문과 기술의 보편 체계는 일종의 미로나 구불구불한 도로여서, 정신은 어느 길을 택해야 할지 잘 모르는 상태로 그것에 진입한다."[30] 지식 탐색자는 나무 타는 사람처럼 근본 둥치부터 시작해서 분지점마다 방향을 결정하며 순차적으로 전진하기보다는, 오히려 미로 보행자처럼 이 길에서 저 길로 방황하고, 막다른 지점에 멈춰 서고, 무작정 새 길을 시도해보

30 *Ibid.*, p. 111.

고, 그러다 저도 모르게 궁지를 돌파하는 등, 복잡하고 불연속적인 행로를 만들어나간다. 장 스타로뱅스키가 통찰하듯, 백과사전에서 지식의 운동은 "바로크 양식"[31]에 따라 전개된다. "이러한 무질서는, 정신 작용의 일부로서 전적으로 철학적이지만, 우리가 표상하려는 백과사전의 나무를 망가뜨리거나 완전히 쓰러뜨릴 것이다."[32] 달랑베르는 백과사전의 우발성과 순환성을 표상하는 데 나무 이미지가 유효하지 않다는 사실을 우려와 불안으로써 시인하는 것이다. 이어서 그는 체계화 실패의 불안을 지도의 비유로 무리하게 무마하려 한다. 나뭇가지처럼 연결된 지식들을 도로로 연결된 국가 영토들에 비교해보라. 그러면 "『백과전서』의 수형도 또는 체계도는 세계전도가 될 것이다."[33] 지도의 전지적 시점과 도구적 유용성은 미로가 유발하는 미지의 공포와 파괴적인 무질서를 억누르고 나무 구조의 세계에서처럼 장악력과 질서를 회복시키리라 기대할 수 있다. 그러나 이러한 비유들의 투박한 충돌이야말로 수형도적 위계의 아포리아를 더욱 현격하게 돌출시킬 뿐이다.[34]

디드로도 불안을 느끼기는 마찬가지였다. 그는 백과사전의 구조와 형성 원리를 시각적으로 제시하기 위해 그것을 나

31 Jean Starobinski, "Remarques sur l'*Encyclopédie*," *Revue de métaphysique et de morale* 75.3 (1970), p. 284.

32 Jean le Rond d'Alembert, *op. cit.*, p. 111.

33 *Ibid.*, p. 113.

34 cf. Gilles Blanchard and Mark Olsen, "Le Système de renvois dans l'*Encyclopédie*: Une cartographie des structures de connaissances au XVIIIe siècle," *Recherches sur Diderot et sur l'Encyclopédie*, 31-32 (2002), pp. 45-70, rde.revues.org/122 수학자와 불문학자가 공동 수행한 이 연구가 입증하듯, 『백과전서』의 범주별 참조 체계를 실행할 때 예상되는 결과를 도표화하면 수형도보다는 차라리 현대의 비행기 항로도에 더 가깝게 보인다.

무뿐만 아니라 대형 건축, 크고 복잡한 기계, 괴물, 세계 전도, 미로, 대도시 토목술 등 다른 대상들과 견주어본다. 예를 들어, "아무리 재능이 풍부한 건축가일지라도, 거대한 건물을 지어서 그것의 정면을 장식하고 기둥 양식을 조합하는 데, 즉 건물을 이루는 모든 부분들을 배치하는 데, 백과사전의 질서가 허용하는 만큼의 다양성을 도입할 수는 없다."[35] 그럼에도 불구하고, 백과사전을 구성하는 지식들은 그것의 척도와 서술법에 관해 제대로 합의하지 않은 사람들의 다양한 관점 차이로 말미암아 "여기는 터무니없는 양으로 부풀려지고, 저기는 빈약하고, 하찮고, 초라하고, 무미건조하고, 볼품없다. 어떤 부분은 해골이나 다름없고, 다른 부분은 수종 환자 같다. 난쟁이였다가 거인이 되고, 거대 석상이었다가 피그미가 된다. 바르게 잘 만들어 비례에 맞다가도, 곱사등이에, 절름발이에, 기형이기도 하다."[36] 다른 비유 대부분이 백과사전에 잘 들어맞지 않는 반면, 디드로가 애써 피하거나 부정하려 해도, 이 같은 "괴물 또는 심지어 더 흉측한 무언가"[37]나 "헤매기 십상인 구불구불한 미로"[38]야말로 『백과전서』에 가장 근접한 이미지이자 그것이 되어가는 실체다. 근원적인 결여와 잉여로써 계보와 체계를 저해하는, 생성 중이면서도 파괴되어가는, 망가짐 자체가 생겨남의 원리인. 블랑쇼가 지적하듯, 자연과 생은 끊임없이 변화하므로 우리가 그것의 형체를 포착하려는 순간 이미 그것 스스로가 파괴한 잔해만 겨우 움켜쥐게 되듯, "『백과전서』를 추진한 살아 있는 피조물로서의 관념"으로 인해 "그것은 그저

35 Denis Diderot, "Encyclopédie," p. 640A. 드니 디드로, 앞의 책, 81쪽.
36 Ibid., pp. 641-641A. 위의 책, 88쪽.
37 Ibid., p. 641A. 위의 책, 88쪽.
38 Ibid., p. 641. 위의 책, 84쪽.

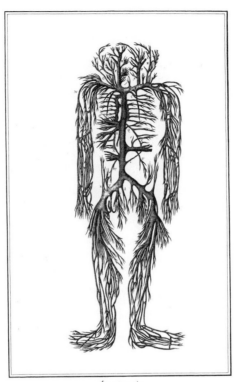

Anatomie.

그림 5. 『백과전서』 도판집 제1권 중 해부학(이 책 제1권 103)

실제 책이 되기는 물론 형상 자체를 취하기도 위태로워진다."[39]

나무, 지도, 건축, 기계, 미로, 토목 공사, 해골, 환자, 조각상, 타인종, 기형인... 막 출범한, 한 권씩 선보이는 중인, 그러나 언제 어떻게 완성될지 염려되는, 『백과전서』에 대한 디드로와 달랑베르의 상상은 웅변적 논설문을 장식하는 수사를 넘어 차후 1762년부터 『백과전서』 도판집에 실제로 등장할 삽화들이기

39 Maurice Blanchot, *op. cit.*, p. 63.

도 하다. 이미지는 텍스트에 미리 침투해 있다. 연쇄되어 순환하는 것은 지식과 언어뿐만이 아니다. 이미지도 그렇다. 그런데 지식의 연쇄체가 결국 괴물을 향해 간다면, 이미지의 연쇄체도 그럴 것이다.

롤랑 바르트는 디드로가 감지한 백과사전의 괴물성을 도판에서도 발견한다. 바르트에 따르면, 『백과전서』의 도판들은 학술 정보만 전달하는 게 아니라 "이미지 시학"[40]이라 할 만한 심오함을 갖추고 있다. 바르트는 이미지 시학을 "오브제 자체를 중심으로 의미가 무한히 진동하는 영역"[41]이라 정의한다. 풀어서 말하면, 도판은 오브제들의 명칭, 용도, 기능, 실연 방법 등을 객관적으로 제시하려는 목적이 있지만, 우리는 이미지를 볼 때 그런 실용적인 사실을 넘어서 모종의 깊은 떨림을 느끼게 된다. 사물 이미지가 발산하는 진동, 그로 인해 그것의 주변부에서 발생하는 의미의 파장, 그것이 이미지 시학이다. 예를 들어, 핏줄 그물로 그려진 사람을 보라.[그림 5] 그것은 인체 해부도로서의 과학적인 정보를 전달하기만 하는 대신 시적이고 철학적인 질문과 상상을 이끌어낸다. "나무인지, 곰인지, 괴물인지, 머리카락인지, 직물인지", 인간과 식물과 동물과 그 이상까지 포괄하여 무수한 이름으로 부를 수 있는 그것은 "인간의 외피에서 벗어나고, 그것을 잡아 늘리며, 인간으로부터 머나먼 곳으로 이끌어서, 마침내 자연의 몫까지 위반하게 한다."[42] 한 편의 이미지에 그것이 적시한 사물뿐만 아니라 다른 무수한 사물과 이름 들이 연이어 들러붙는다. 자연에

40 Roland Barthes, "Les Planches de l'*Encyclopédie*," *Œuvres complètes IV*, Paris: Seuil, 2002, p. 50.
41 *Ibid.*
42 *Ibid.*

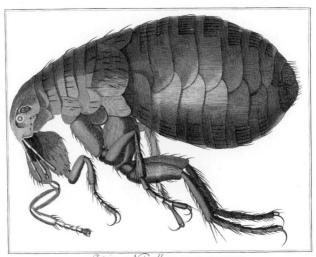

Histoire Naturelle, LA PUCE VUE AU MICROSCOPE.

그림 6. 『백과전서』 도판집 제5권 중 현미경으로 본 벼룩(이 책 제II권 1378/1379)

속한 것이다가, 연쇄하고 중첩하는 시각적 환상과 시적 상상
력으로 인해, 계통과 범주의 나뭇가지들이 아무렇게나 뒤얽
히고 접붙이되면서, 마침내 자연을 파괴적으로 초월한 무엇
이 된다. 괴물이 된다. 시 이미지라는 이름의 괴물.

　도판집의 곳곳에서 바르트는 괴물을 본다. 이미지의 괴
물성은 자궁의 단면, 정육점에서 도축되는 소, 팔이 잘린 상
체, 흉부와 혈관을 드러내고 경련하는 얼굴 등 일상에서 마
주치기 어렵고 따라서 기괴하고 무서워 보이는 절단된 신체
만의 특징이 아니다. 대상의 형상을 낯선 관점에서 변주해
보여줌으로써 우리가 그것을 지각하는 차원에 변동을 일으
키고 자연을 위반하는 이미지들이야말로 진정 괴물적이고
시적이다.[43]

43　cf. *Ibid.*, p. 51.

벼룩 이미지는 이런 괴물의 탁월한 예들 중 하나다.[그림 6] "현미경으로 보면 벼룩은 끔찍한 괴물로 변한다. 청동 배갑을 두르고, 강철 침으로 무장하고, 사나운 조류의 두상을 한. 이 괴물은 신화의 용 같은 기이한 숭고에 도달한다."[44] 17세기 초 반에 발명된 현미경은 과학을 진보시킴과 동시에 새로운 미적 감각을 일깨웠다. 육안의 관찰력과 비교할 수 없이 월등한 현미경의 확대 이미지 덕분에, 차후에 사연사 관련 도판들의 정확성과 세밀성이 높아졌고 세포생물학과 미생물학이 발전했을 뿐만 아니라, 이전까지 보이지 않았던 자연의 실체에 대한 매혹과 혐오의 양가적인 감정이 새로운 양상으로 생겨나게 되었다.[45] 1665년 로버트 혹은 현미경으로 눈 결정, 광물 단면, 파리의 겹눈, 잎맥 등을 확대 관찰해서『미세 도해』를 펴냈는데,『백과전서』의 벼룩 도판은 여기서 차용한 것이다.[46][그림 7] 벼룩은 사실상 아주 작은 곤충임에도 기린, 사자, 고래 등『백과전서』의 자연사 범주에 수록된 다른 대형 포유류 동물들에 비해서도 어마어마하게 크게 그려졌는데, 괴물성의 시적 효과는 디드로가 통탄했듯 이 같은 "어긋난 비례"[47]에서 산출되는 것이기도 하다.

바르트의 상상적 시선에서『백과전서』의 벼룩은 자연물이자 인공물이다. 곤충과 조류를 착종한 유전자 변형 생체이자 그것을 청동과 강철의 보철 기구들로 완전히 대체한 오토

44 *Ibid.*, p. 51.

45 cf. Monique Sicard, *La Fabrique du regard: Images de science et appareils de vision (XVe-XXe siècle)*, Paris: Odile Jacob, 1998, pp. 69-73.

46 cf. Robert Hooke, *Micrographia: or Some Physiological Descriptions of Minute Bodies Made by Magnifying Glasses*, London: Jo. Martyn and Ja. Allestry, 1665. 디지털 영인본은 다음에서 참조할 수 있다. ceb.nlm.nih.gov/proj/ttp/flash/hooke/hooke.html

47 Roland Barthes, *op. cit.*, p. 52.

그림 7. 로버트 훅의 『미세 도해』 중 눈 결정

마톤이다. 니콜라이 레스코프의 독자라면 영국산 강철로 제작한 벼룩 공예품이 상기될 것이다. 은쟁반 위에 올려놓고, 현미경으로 들여다보며 태엽을 감으면, 뛰어오르고 춤추기 시작하는 인조 미생물.[48] 자유 연상의 아나크로니즘에 따라 벼룩은 자연의 실물에 용 같은 신화적 상상과 근대 문학이 얼룩진 언어 구성물이 된다. 도판이 동판화로 제작되었다는 점을 염두에 두면, 청동 판과 강철 침은 판화의 도구들을 자기반영적으로 연상시키면서, 이 벼룩이 자연의 생물을 넘어 인간의 관점과 기술에 의해 제작된 도상이라는 사실을 일깨운다. 종합하자면, 『백과전서』의 벼룩 이미지는 일견 사소한 미물에 관한 충실한 교육적 도해이기는커녕, 자연, 인공, 복제술, 문학적

48 cf. 니콜라이 레스코프, 「왼손잡이」, 『왼손잡이』, 이상훈 옮김, 파주, 문학동네, 2010, 9~79쪽.

상상력, 기호와 상징, 예술적 표현에 대한 자의식, 비선조적 시간성, 그로테스크 취향 등이 정교하게 조립된 하이브리드 몽타주다. 자연사의 발생과 진화 계보도 어디에도 위치시킬 수 없고, 심지어 그것을 부정하고 파괴하면서, 훨씬 복잡한 창조 과정과 체계에 대한 상상과 사유를 요구하는 괴물 그 자체다. 이 벼룩을 미리 도래한 포스트애니멀이라 불러도 될까.『백과전서』도판집은 이런 괴이한 시적 이미지의 물상들로 넘쳐난다.

디드로는 달랑베르와 함께『백과전서』를 기획할 때부터 도판집의 가치를 강조하고 그것의 제작 지휘에 심혈을 기울였다.『백과전서』의 원제는『백과전서, 또는 과학, 기술, 직업에 관한 체계적 사전』으로서, 그 안에서 다루는 내용은 크게 자연과학, 자유 학예 또는 인문학, 수공업 기술 세 영역으로 구분할 수 있다. 디드로는 1728년 영국에서 제작한 이프레임 체임버스의『대백과, 또는 기술 과학 보편 사전』을 번역하기 위해 검토하다가, 이 사전은 자연과학 분야는 풍성하지만 인문학에 관한 서술은 부족하고 기술과 기계 관련 항목은 전부 보강해야 할 만큼 심각하게 결여되었다고 판단한다.[49] 이는 디드로를 비롯한 프랑스 지식인들이 영국의 모델을 번역하는 대신 자체적으로 백과사전을 제작하기로 결정한 중요한 계기가 되었다. "우리는 판화 제작에 관해서라면 아무것도 아끼지 않겠다고 작정"했으며, 그리하여 "이처럼 규모가 크고 호화로운 기계 컬렉션은 전례가 없고 앞으로도 오랫동안 제작되지 않

49 cf. Denis Diderot, "Prospectus de l'*Encyclopédie*," p. 89.

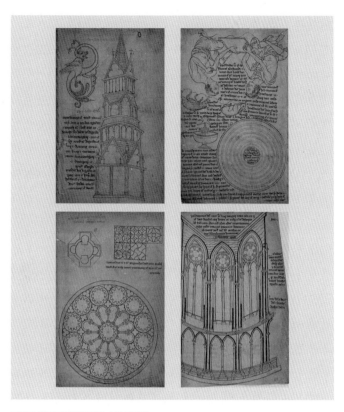

그림 8. 온쿠르의 빌라르의 수첩 중에서

을 것"[50]이라 디드로가 자부하듯,『백과전서』는 특히 도구와 기계를 다루는 장인적 기술 직능(arts et métiers)을 예찬하면서 그것에 본서뿐만 아니라 도판집의 상당 부분을 할애하려 했다.

물론『백과전서』이전 서구 이미지의 역사에서 기계와 기술을 특화한 도판집의 전통이 없었던 것은 아니다. 몇몇 탁월한 예를 짚어보면, 13세기 초반 온쿠르 출신 빌라르라는 신원 미상의 인물이 남긴 33장의 양피지 수첩에는 다음과 같은

50 Denis Diderot, "Encyclopédie," p. 645. 드니 디드로, 앞의 책, 126쪽.

헌사가 있다. "온쿠르의 빌라르가 그대들에게 인사를 건네니, 이 책자에 포함된 여러 업종에 종사할 모든 이들에게 그를 위해 기도하고 그를 기억해주기를 간청하노라. 왜냐하면 이 책자에서 그대들은 석공업과 골조 축조의 기초 원리를 깨치는 데 큰 도움을 얻을 수 있기 때문이다. 그대들은 이 책자에서 기하학에서 반드시 배워야 하는 제도법도 알아낼 수 있으리라."[51] 빌라르는 프랑스 전역을 여행히면서 수첩에 랑 대성당의 탑, 샤르트르 대성당의 장미창, 캉브레 대성당의 성가대석 등 당대에 건설되고 있던 중요한 고딕 양식 건축들의 부분 도면을 기록하고 설명을 덧붙였다.[52][그림 8] 1556년 게오르기우스 아그리콜라의 사후에 출간된 『금속의 성질에 관하여』[53]는 연금술이나 광산 갱도에 기거하는 요정 등 마술적 상상에 경도된 경향이 없지 않아 있지만, 이 책에 서술된 광물 채굴과 금속 제련에 관한 실질적 지식은 후대 오랫동안 현장에서 활용되었다.[54][그림 9] 1588년 병참 기술자 아고스티노 라멜리가 파리의 자택에서 직접 인쇄한 『다양하고 창의적인 기계들』에는 수차와 기중기를 이용해서 저지대의 물을 끌어 올리고, 곡식을 제분하고, 무거운 물체를 운반하는 다양한 형태의 토목 장비들 및 귀족 취향을 만족시키는 실내 분수 도판 195점이 설

51 qtd. in Louis Gonse, *Art gothique: L'Architecture, la peinture, la sculpture, le décor*, Paris: May et Motteroz, 1890, p. 230.

52 cf. Villard de Honnecourt, *Album de dessins et croquis*, 1201-1300. 프랑스 국립 도서관에 소장된 원본의 디지털 영인본은 다음에서 참조할 수 있다. gallica.bnf.fr/ark:/12148/btv1b10509412z.r=villard%20de%20honnecourt?rk=42918;4

53 cf. Georgius Agricola, *De re metallica*, Basel: Froben, 1556. 스위스 취리히 연방공과대학교 도서관에 소장된 1556년도 판본의 디지털 영인본은 다음에서 참조할 수 있다. www.e-rara.ch/zut/content/pageview/3364023

54 cf. Bernadette Longo, *Spurious Coin: A History of Science, Management, and Technical Writing*, Albany: SUNY Press, 2000, pp. 30-36.

그림 9. 게오르기우스 아그리콜라의 『금속의 성질에 관하여』 중에서

그림 10. 아고스티노 라멜리의 『다양하고 창의적인 기계들』 중에서

명과 함께 수록되어 있다.[55][그림 10]

　디드로는『백과전서』도판집을 구성하는 데 라멜리의 책과 함께 기계 극장의 전통도 비판적으로 참조했다.[56] 기계 극장(théâtre de machines)이란 자연 경관이나 작업장 실내를 배경으로 기계 장치 이미지를 부각한 2절판 목판화나 동판화 모음집으로서, 1578년 자크 베송의『도구와 기계 극장』을 시초로『백과전서』의 동시내까지 두 세기 동안 유럽 전역에서 유행한 유사한 제목의 도판서들을 통칭한다.[57][그림 11] 르네상스 시대에 기계 극장의 저자들은 고대 그리스의 수학과 기하학을 적극적으로 수용한 인문주의자이자 발명자로서의 자의식이 있었다. 이때 발명자는 "존재하지 않았던 사물을 스스로 창조한 사람이 아니라 숨겨져 있던 것을 발견한 사람"[58]을 의미한다. 발명자는 통찰하는 시선으로 고대인들의 학문, 기술, 기계를 발견하고 근시안의 타인들에게도 자기가 목도한 이 세계와 기계의 불가사의를 드러내 보여준다.[59] 이 점에서 기계 극장의 저자들은 실제 기계를 작도하고 시연하는 손의 인간이라기보다

55　cf. Agostino Ramelli, *Le Diverse et artificiose machine del capitano Agostino Ramelli, etc.*, Paris: In casa dell'autore, 1588. 스위스 취리히 연방공과대학교 도서관에 소장된 1588년도 판본의 디지털 영인본은 다음에서 참조할 수 있다. www.e-rara.ch/zut/content/titleinfo/2562552

56　cf. Denis Diderot, "Encyclopédie," p. 645. 드니 디드로, 앞의 책, 126쪽.

57　cf. Jacques Besson, *Théâtre des instrumens mathématiques et méchaniques, etc.*, Lyon: B.Vincent, 1578. 프랑스 국립 도서관에 소장된 원본의 디지털 영인본은 다음에서 참조할 수 있다. gallica.bnf.fr/ark:/12148/btv1b8609508c.r=jacques%20besson?rk=21459;2

58　Juan Luis Vivès, "De disciplinas," *Obras completas II*, Madrid: M. Aguilar, 1948, p. 531, qtd. in Luiza Dolza and Hélène Vérin, "Figurer la mécanique: L'Énigme des théâtres de machines de la Renaissance," *Revue d'histoire moderne et contemporaine* 51.2 (2004), pp. 7-37, www.cairn.info/revue-d-histoire-moderne-et-contemporaine-2004-2-page-7.htm

59　cf. Luiza Dolza and Hélène Vérin, *op. cit.*

그림 11. 자크 베송의 『도구와 기계 극장』 중에서

는 소실되었거나 심지어 존재하지 않는 인공물의 가상을 상
상하고 제시하는 눈의 인간이라 할 수 있다. 사실 극장의 어원
테아트론(θέατρον)은 그리스어로 보는 행위를 뜻하는 동사 테
아오마이(θεάομαι)에 장소를 뜻하는 접미사가 붙은 것이다. 기
계 극장 도판서들은 실용과 무관한 장치 내외부의 한 장면을
스펙터클처럼 상연하고, 그것의 거대한 규모와 복잡성으로
동작의 환영을 만들어내면서 감상자의 시선을 현혹한다, 실
제 극장이 그러하듯.

기계 극장은 작업 현장에서 사용되는 기술자의 지침서
라기보다는 애호가의 미적 취향에 부합하는 소장품에 더 가
까웠으므로, 디드로는 『백과전서』의 도판집에 수록될 기계들
이 "전부 현행 운용 중"[60]이어야 한다는 데 신경을 썼다. 『백과

60 Denis Diderot, "Encyclopédie," p. 645. 드니 디드로, 앞의 책, 126쪽.

전서』가 기계의 사실성과 실용성을 전면에 내세운 까닭은 당대의 경제 체제와 밀접한 관련이 있다. 카를 마르크스에 따르면, 유럽 자본주의의 발전 과정에서 16세기 중반부터 18세기 중후반까지는 매뉴팩처의 시대에 해당한다. 매뉴팩처는 한마디로 공장제 수공업으로서, 이전에는 각자의 공방에서 재료를 가공하고 물건을 만들고 판매하던 자율적 직인들이 자본가의 통제 아래 단일한 작업장에 고용되어 완제품을 생산하기 위해 분업 협동하면서 임금을 받는 산업 형태를 가리킨다. 예를 들어, 매뉴팩처가 조성되기 이전에 "마차 한 대는 수레바퀴 목수, 마구 제조업자, 재봉사, 열쇠공, 혁대공, 선반공, 장식용 술 제조업자, 유리 세공인, 화공, 칠장이, 도금장이 등 무수한 독립 수공업자들의 작업이 합쳐져야 비로소 생산되는 것이었다."[61][그림 12] 이처럼 따로 일했던 직인들은 이제 임금 노동자로서 같은 시간대에 하나의 작업장에 출근해서, 각자의 전문 직능에 따라 분업을 배정받고, 순서에 따라 분할 연쇄된 제조 공정에 투입된다. 요약하자면 매뉴팩처는 "인간들을 기관으로 삼은 생산 기제다."[62]

매뉴팩처 체제는 독립 장인들을 임금 노동자 신분으로 변화시켰으면서도 여전히 그들의 손 기술에 크게 의존한다. 장인의 기술은 도구를 사용하는 능력에 달려 있다. "복잡하든 단순하든, 일의 진행은 장인적 수작업에 의해 이루어졌고, 따라서 개별 노동자의 도구를 다루는 힘, 기량, 민첩성, 정확성에 의존했다."[63] 그런데 더 짧은 시간 동안 더 많은 상품을 생

61 Karl Marx, *Das Kapital: Kritik der politischen Ökonomie I*, Berlin: Dietz, 1962, p. 356.
62 *Ibid.*, p. 358.
63 *Ibid.*

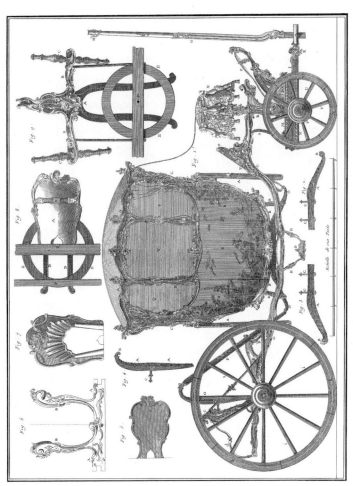

Sellier - Carossier. *Berline ou vis-à-vis à panneaux arrondis.*

그림 12. 『백과전서』 도판집 제8권 중 마구 및 마차 제조(이 책 제III권 2130/2131)

산함으로써 더 높은 잉여 가치를 산출하려는 자본주의의 속
성에 유리하도록, 노동은 더욱 효율적으로 자잘하게 분업화
되었고, 노동자 한 사람이 수행하는 수작업은 더욱 전문적으
로 특화되어갔다. 작업의 특화는 도구의 특화와 다양화도 초
래했다. 이전에는 망치나 송곳 등 하나의 도구로 서로 다른 여
러 작업을 하거나 한 작업에 여러 도구를 한꺼번에 사용했지
만, 매뉴팩처에서는 한 명의 노동자가 하나의 분업을 완수하
는 데 그 기능과 형태가 최적화된 특수한 도구들을 개발하고
사용한다. 각각의 노동자가, 각자의 도구로, 각자의 작업 행위
를 반복하는데, 그 행위들의 흐름은 중단되지 않고 순차적으
로. 노동자는 단일 작업을 반복하면서 그의 도구와 불가분의
관계를 맺는다. "노동자는 평생 동일한 단순 작업을 수행하고,
그러면서 그의 신체는 그 작업을 위한 부분적 자동 기관으로
변모한다."[64] 매뉴팩처는 인간과 그의 노동을 부품처럼 분할
하고 재조립한 자동 장치로서, 산업 혁명 이후 "단순한 도구
들을 조합해 구성한 기계 장치"[65]가 본격적으로 출현하는 데
물적으로 선행하는 기반이 되었다.

『백과전서』가 출간된 18세기 중후반은 매뉴팩처의 정점
이다. 『백과전서』는 「매뉴팩처(MANUFACTURE)」를 "운영자의
감독하에 어떤 작업을 하기 위해 같은 장소에 결집한 상당수
의 노동자"[66] 또는 그 장소라 정의한다. 당시 프랑스 정부는 중
상주의에 의거해 면화 가공, 철물 주조, 금속 세공 및 유리, 설
탕, 도자기, 견직물, 양탄자 등의 제조업을 국가 차원에서 장

64 *Ibid.*, p. 359.
65 *Ibid.*, p. 362.
66 "Manufacture," *Encyclopédie X*, eds. Jean le Rond d'Alembert and Denis Diderot,
 Paris: Briasson, 1765, p. 58.

려하고 보호했다. 이러한 매뉴팩처 산업에 대해『백과전서』집필진의 정치적 감수성은 자본 소유자의 이윤 증대뿐만 아니라 수공업 노동자의 권익 증진에도 기울어져 있었다.『백과전서』의 편찬자들이 본서와 도판집에서 기술과 직업(arts et métiers) 항목들을 특히 보강하고 부각한 까닭은 이 때문이다.

『백과전서』원제 중 기술(art)과 직업(métier)에 해당하는 두 단어는 18세기 중엽부터 하나의 관용구로 묶여서는 수공업 기술, 기술 공예, 기술 직종, 기계를 제작하고 운용하는 실용 기술, 기계를 사용해 물품을 제작하는 직업 등을 두루 일컫는 데 쓰였다. 우선『백과전서』에서 「직업(MÉTIER)」의 정의는 "노동자가 끊임없이 반복하는, 똑같은 작업을 위해 몇 가지 기계 조작에 한정된, 팔의 사용이 요구되는 모든 업종"[67]이다. 모든 종류의 직업이 아니라, 매뉴팩처 체제에 특정한, 고상한 지성을 발휘하지 않아도 수행할 수 있는, 혹은 그렇다고 간주되는, 당대인들에게 천대받은, 신체 노동직이다. 이러한 편견에 맞서 노동자의 위상을 제고하고 국가 공동체의 일상을 유지하는 데 있어서 신체 노동의 필수적 가치를 역설하는 게 『백과전서』의 주된 정치 철학이었다. "시인, 철학자, 논설인, 장관, 군인, 영웅은 자기가 잔혹하게 경멸하는 대상인 이 장인이 없으면 전부 헐벗고 빵도 못 얻게 될 것이다."[68]

흥미롭게도 이 단어는 "양말 짜는 기계(métier à bas)나 옷감 짜는 기계(métier à draps)" 등 "장인이 물품을 제작하는 데 사용하는 기계류"[69]의 이름에도 전유되었다.[그림 13] 인간적 노동

67 "Métier," *Encyclopédie X*, eds. Jean le Rond d'Alembert and Denis Diderot, Paris: Briasson, 1765, p. 463.
68 *Ibid.*
69 *Ibid.*

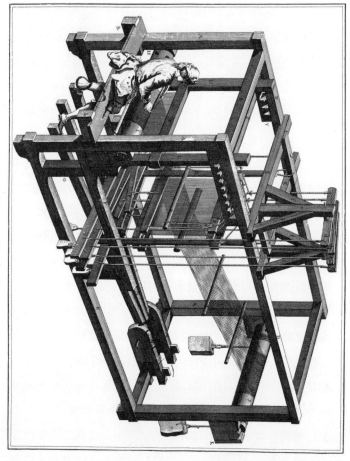

Métier à Marly.

그림 13. 『백과전서』 도판집 제10권 중 마를리 거즈 제조(이 책 제IV권 2764/2765)

과 기계가 같은 어휘로 지칭된 것이다. 마르크스의 논지가 암시하듯, 매뉴팩처 시대에 인간과 기계는 분화한 전문 기능, 반복 동작, 산출 결과물에 근거해 동일화되기 시작한다. 여하튼 자수기, 방직기, 양조기 등 이 단어를 포함한 도구와 기계의 명칭은 너무나 많기 때문에, 그것들을 모두 언급하려면『백과전서』에 수록된 "거의 모든 도판들"[70]을 설명하지 않을 수 없을 것이다.「직업」항목의 무기명 필자는 불평을 통해 그만큼『백과전서』도판집에 기계 이미지가 풍부하다는 자부심을 은근히 표출한다.

「기술(ART)」항목의 필자는 디드로라 추정된다.[71] 디드로는 이 항목을 정의하고 서술하는 과정에서 순수 학문(sciences) 과 자유 인문(arts en libéraux) 분야에 차례로 대비시킨 다음, 결과적으로 그것들과 동등한 독립적인 영역으로서의 기계 관련 기술(arts en méchaniques)에 집중하므로, 이를 예술이 아니라 기술로 대표 번역해도 무리가 없을 것이다. 물론 포괄 범위가 넓은 한 단어의 용법을 이처럼 의도적으로 특정 하위 영역에 할애해 서술한다는 점에서 노동자와 기술직에 대한 당대의 인식을 변혁하려는『백과전서』의 이념을 다시금 확인할 수 있다. 기술 노동은 "필요, 사치, 재미, 호기심 등에 의거해 자연으로부터 무언가를 만들어내는 데 적용하는 인간의 능력"이라는 점에서 학문과 대등하고, "질료, 도구, 그리고 숙련으로써만 습득할 수 있는 솜씨"[72]와 관련된다는 점에서 순수 예술과 다르

70 *Ibid.*
71 cf. Denis Diderot, "Lettre de M. Diderot au R. P. Berthier, Jésuite," *Œuvres complètes V: Encyclopédie I*, Paris: Hermann, 1976, p. 30.
72 Denis Diderot, "Art," *Encyclopédie I*, eds. Jean le Rond d'Alembert and Denis Diderot, Paris: Briasson, 1751, p. 714.

지 않다. 기계를 다루고 물품을 제작하는 기술들은 역사적 "기원"이 있고 그로부터 "진보"[73]해왔으며, 따라서 우리는 그것을 경멸하기는커녕 백과사전적 지식의 대상에 포함시켜야 한다고 디드로는 누차 역설한다. "천하고 상스러워서 자유직 교양인에게는 거의 어울리지 않는다"[74]고 폄훼된 수공업 기계술을 이처럼 다른 지식 분과들과 동등하게 취급함으로써, 『백과전서』는 프랑스 혁명 이전에 그것을 주문 수령한 부유한 독지들의 계급적 편견을 전복하고 재교육하는 효과가 있었다.[75]

『백과전서』의 총책임자로서 디드로는 기술 관련 항목의 필자들로 하여금 "수도와 왕국에서 가장 솜씨 좋은 장인들을 방문하게 했다. 그들의 공방에 수고를 마다하지 않고 찾아가, 질문하고, 구술을 받아 적고, 생각을 펼쳐내게 하고, 그들의 업무에 관련된 가장 올바른 용어들을 도출하고, 목록을 수립하고, 정의하고, 그렇게 얻어낸 기억을 그들과 함께 보존하려 했다."[76] 그런데 "어떤 직업은 너무나 특수하고 어떤 수작업은 너무나 정밀하기 때문에," 백면서생 필자들은 그것을 정확한 문장으로 기술하기 위해서라면 장인의 시연을 참관하는 데 그치지 않고, "기계를 마련해서, 조립하고, 작업에 착수하고, 견습하며, 한심한 결과물이나마 직접 만들어보아야 했다."[77] 디드로 자신도 「양말(BAS)」 항목을 되도록 정확하고 상세하게 기술하기 위해 왕립 도서관에서 양말 직조기 도판을 참조하고,

73 *Ibid.*

74 Pierre Richelet, "Mécanique," *Dictionnaire de la langue françoise ancienne et moderne II*, Amsterdam: Aux dépens de la compagnie, 1732, p. 171.

75 cf. Stephen Werner, *Blueprint: A Study of Diderot and the Encyclopédie Plates*, Birmingham: Summa Publications, 1993, pp. 32-33.

76 Denis Diderot, "Prospectus de l'*Encyclopédie*," pp. 99-100.

77 *Ibid.*, p. 100.

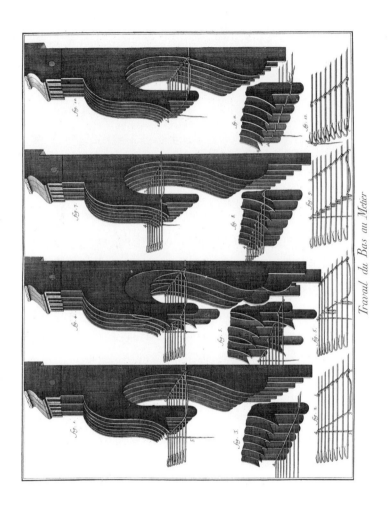

그림 14. 「백과전서」 도판집 제2권 1부 중 양말 편직(이 책 제권 298/299)

양말 장인의 보고서를 읽고 그의 공방에 방문해서 기계를 관찰했으며, 자택에 양말 직조기 모형을 구비하고는 부품이 2500여 개나 되는 그것을 몸소 분해하고 조립해보곤 했다.[78][그림 14] 이처럼 귀족과 부르주아 지식인들이 현장 조사, 구술 채록, 기술 견습 등을 통해 노동자들과 지적으로 직접 교류하면서 수공업과 제조업 관련 항목들을 작성했다는 점은 동시대의 다른 사전들과 『백과전서』를 차별화하는 큰 자랑거리였다.

실증적 방법은 본서의 항목들 집필에만 사용되지 않았다. 디드로의 생각을 요약하면, 사전에서 도해는 언어의 본질적인 모호함을 간명하게 해결해주는 필수적 요소다. 특히 수공업 기술은 지식인들의 무관심으로 인해 거의 문서화된 적이 없었고 따라서 언어로 표현하기 난감한 면이 있으므로 이미지의 도움이 절대적이다. "가리켜 보여주기 위해서라면 서술만으로는 충분하지 않다. 눈앞에 재현해야 하고, 대상들의 가시적인 스펙터클을 제공해야 한다."[79] 그리하여 "도판 화가들도 작업장에 파견되었다. 그들은 기계와 도구 들을 스케치했다. 눈앞에 판명하게 제시할 수 있는 것이라면 아무것도 생략하지 않았다. 기계의 사용법이 중요하다거나 부품의 수효가 많아서 디테일을 요하는 경우에는 단순한 것에서 시작해 복잡한 것으로 나아갔다."[80] 이처럼 사생법으로 도판을 제작한 대표적인 판화가는 루이-자크 구시에다. 구시에는 『백과전서』 본서에서 「파이프오르간(ORGUE)」과 「제지(PAPETERIE)」를 포함한 65개 이상의 항목을 집필하고, 대포 주조, 종 주조,

78 cf. Joanna Stalnaker, *The Unfinished Enlightenment: Description in the Age of the Encyclopedia*, Ithaca: Cornell UP, 2010, pp. 109-110.

79 Jean Starobinski, *op. cit.*, p. 288.

80 Denis Diderot, "Prospectus de l'*Encyclopédie*," p. 101.

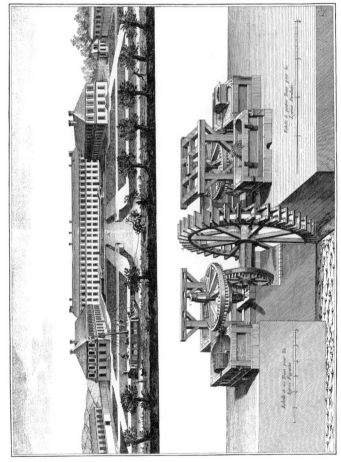

그림 15. 『백과전서』 도판집 제4권 중 제지(이 책 제II권 1272/1273)

활판인쇄, 실크 방직 등 전체 도판의 거의 1/3에 해당하는 900여 점을 제작한 다재다능한 인물이다. 구시에는 "디드로의 요청에 따라 지방 조사를 떠나서, 몽타르지의 제지소에서 6주일, 콘쉬르루아르의 닻 주조소에서 1개월, 그리고 철물 제작소와 유리 매뉴팩처를 연구하기 위해 상파뉴와 부르고뉴에서 도합 6개월을 보냈다. 그는 현장에서 스케치를 했고, 기계의 설치와 조종법에 관해 운영자들 자신의 설명을 들었다."[81][그림 15]

　이처럼 관찰과 경험에 의거하여 방대함과 치밀함을 동시에 구현하려 한 전대미문의 출판 기획에 대해 동시대인들의 반응은 어땠을까. 1811년 62세의 요한 볼프강 폰 괴테는 1749년부터 1775년까지의 유년기와 청년기를 회고하는 자서전『시와 진실』을 출간한다. 괴테의 수업 시대는『백과전서』의 시대와 거의 일치한다. 볼테르, 루소, 디드로 등 당시 유럽 전체에 영향을 끼친 프랑스 문인들을 평가하면서 괴테는 다음과 같이 불평한다. "『백과전서』동인들에 관한 이야기를 듣거나 그들의 거대한 저작들 중 한 권을 펼치면 마치 거대한 공장에서 무수히 움직이는 실감개와 직조기 사이를 거니는 듯한 기분이 들었다. 삐걱삐걱 덜커덩거리는 소음과, 정신 사납게 눈을 어지럽히는 기계와, 잡다하게 맞물린 설비의 멍멍한 불가해성 앞에서, 고작 한 폭의 옷감을 제조하는 데 이 모든 게 소용된다는 사실을 알고 나니 몸에 걸친 윗도리에조차 진절머리가 났다."[82] 괴테의 반응이 당대 독자들의 수용을 전적

81　Jacques Proust, "Le Recueil de planches de l'*Encyclopédie*," *L'Encyclopédie: Diderot et d'Alembert*, Paris: EDDL, 2001, p. 12.

82　Johann Wolfgang von Goethe, *Goethes Werke IX: Autobiographische Schriften I*, München: C. H. Beck, 1989, p. 487. 인용문을 번역하는 데 다음을 참고했다. 요한 볼프강 폰 괴테,『괴테 자서전 – 시와 진실』, 전영애, 최민숙 옮김, 서울, 민음사, 2009, 616쪽.

으로 대변한다고 할 수는 없지만, 포만을 훨씬 넘어 권태까지 유발한다는 점에서『백과전서』가 흡수하고 발산했던 시대적 생기의 규모를 가늠하기는 어렵지 않다.

살아 있을 것, 움직일 것. 기계인데도 마치 동물인 양. 생동성과 현행성을 확증하려는 열망. 당대의 노동하는 인간, 그의 작업 도구, 그의 생산 환경을 인식하고 그것들을 하나도 빠짐없이 텍스트와 이미지로 재현하려는 것이 디드로의 백과사전적 이상이었다. 그런데 방대한 기획을 실현하는 데는 장기적 시간이 필요하다. 한 시점에 현행하는 것일지라도, 작업이 시간을 통과하며 완수를 향하는 중, 필연적으로 동시대성과 유효성을 상실하게 될 것이다. 기술 발전의 속도는 특정 산업에 소용되는 노동과 기계의 무효화와 폐기에 더욱 잔혹할 것이다. 완결 이전의 조락. 그리하여 갱생을 위해서라면 경유하지 않을 수 없는 자기부정적 파괴. 디드로는『백과전서』를 구속하는 이 같은 역설적인 시간성에 결코 무감하지 않았다. "기술의 언어에, 기계에, 조작 방식에, 날마다 얼마나 다양한 것들이 도입되고 있는가. [...] 그가 작성할 무수한 책들 중 한 쪽이라도 다시 손보지 않아도 될 곳이 없을 것이다. 그가 주문해 새길 무수한 도판들 중 한 점이라도 다시 그리지 않아도 될 그림은 거의 없을 것이다."[83]

시간성과 관련하여 역사를 구체적으로 조망하면, 18세기 중후반은 매뉴팩처의 정점기이자 산업 혁명의 여명기이기도 하다.『백과전서』의 저자들은 인간, 동물, 유수의 에너지에 의존하는 지역 수공업의 시대가 급격히 황혼을 맞이함과 동시

83 Denis Diderot, "Encyclopédie," p. 636A. 드니 디드로, 앞의 책, 28~29쪽.

에 석탄 화력, 증기 기관, 대형 철제 기계에 의한 대량 생산, 노동자 집단의 대도시 공장으로의 유입 등으로 요약할 수 있는 신세기가 도래하리라는 사실을 미처 예견하지 못했다.『백과전서』는 이처럼 결정적 단층이 발생하려는 시간대의 생성물로서, 한 세대 최고의 지성들이 결집해 마침내 완성한 작품임에도 불구하고, 실효성의 상실과 아나크로니즘의 운명은 어찌할 수 없었다. 아울러 도판의 참신함과 동시대성에 관한 디드로의 자부와 달리, 17세기부터 프랑스 왕립 과학 학술원이 기획한『수공업 기술 설명서(Descriptions des arts et métiers)』나 영국의 체임버스『대백과』등에서 적지 않은 수의 도판들을 도용했다는 사실이 밝혀졌는데, 이로써『백과전서』도판집의 실용적 가치와 시대적 사실성을 순전히 신뢰하고 옹호할 수는 없게 되었다.

앞서『백과전서』의 벼룩 이미지를 하이브리드 몽타주라 규정했는데, 사실 도판집에 수록된 대부분의 이미지들이 그렇다고 할 수 있다. 도판들을 면밀히 들여다보면, 몇 세기를 지배해온 물적 조건들의 기반이 쇠퇴하는 와중에 혁명의 징후들이 잠복해 있다가 발흥한다. 노동하는 인간과 그의 사물들로 구성된 일상 세계는 이 같은 현실과 징후 사이의 간극을 누출하면서도 봉합한다. 동시대의 생을 재현하겠다는 야심은 표절을 통한 이전 세기 이미지들의 복고적 연장에 의해 실추된다.『백과전서』도판집은 이처럼 모순적이고 비균질적인 요인들이 맞물리고 겹쳐진 하이브리드 몽타주의 근대적 집적체다.『백과전서』도판집은 18세기 중후반 프랑스 지식계와 산업계의 실제를 사실주의적으로 반영한다기보다는, 바르트의

통찰대로, 상이한 시간의 지층들에 지식인들의 정치적 이상과 노동자들의 삶을 "미적으로, 그리고 몽환적으로"[84] 조형해 기입했다고 보는 편이 맞을 것이다.

『백과전서』도판집은 그러므로 빛의 세기(siècle des Lumières)를 살았던 사람들이 꾼 집단적 백일몽의 장면들이다. 책 속의 이미지들은 구체적으로 어떤 점에서 꿈에 가까운가. 도판집에는 농어촌과 전통적 소규모 공방 외에 대리석지, 타일, 거울, 비누, 시계 등 당대에 프랑스 각 지역에서 융성한 제조업 사업장, 그곳에서 일하는 노동자들, 그들이 사용한 도구 및 기계의 모습이 담겨 있다. 업종별로 첫 번째 소개 도판은 상하로 분할되었는데, 위는 막 오른 연극 무대처럼 매뉴팩처 내외부와 노동자들을 제시하고, 아래는 분업에 특화된 다종다양한 도구들을 나열한다. 여러 학자들이 지적하듯, 현실의 작업장에서라면 노동자들은 누추함, 번잡함, 연기, 냄새, 열기, 악천후, 통증에 시달리며 바쁘게 움직였을 것이다. 어린이들까지 동원되어서 채광과 환기가 잘되지 않는 비좁은 곳에 모여 앉아 일했을 것이다.[85] 그러나 도판집에서는 작업 과정을 명징하게 제시한다는 의도에 따라 전경을 가로막는 노동자들의 수가 축소되어 있고 실내를 가득 채우며 시야를 흐렸을 연기도 불을 암시하는 용도로만 표현되어 있다. 또한 실, 부채, 모피 등 몇몇 작업장은 마치 부르주아 가정처럼 꾸며졌고, 그 안에서 수공업자들은 멋진 의복을 입고 품위 있게 처신한다.[그림 16]

84 Roland Barthes, *op. cit.*, p. 41.
85 cf. Jacques Proust, "L'Image du peuple au travail dans les planches de l'*Encyclopédie*," *Images du peuple au dix-huitième siecle: Colloque d'Aix-en-Provence, 25 et 26 oct. 1969*, Paris: Armand Colin, 1973, pp. 70-78; 마들렌 피노, 『백과전서』, 이은주 옮김, 서울, 한길사, 1999, 105~106쪽.

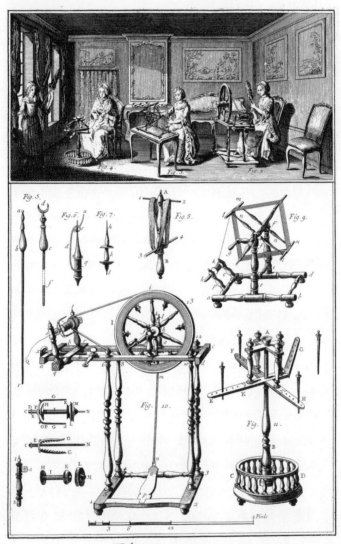

Fil, Rouet, Dévidoirs.

그림 16. 『백과전서』 도판집 제3권 중 방적(이 책 제Ⅱ권 799)

인물들은 청결하고 쾌적한 업장의 적재적소에 배치되어, 차분한 시선과 미소를 머금은 얼굴로, 도구와 기계를 다루는 유연한 몸짓의 한 찰나에 박제되어 있다. 괴테처럼 탁월한 공감각적 상상력을 발휘해서 이미지의 너울에 가려진 현실을 생생하게 되살려내 간파하지 않는 이상, 『백과전서』 도판집에서의 수공업 작업장이란 이처럼 소음 없고 미동 없는 정적인 시공간처럼 보인다. 이곳은 사회적 악과 공포가 제거된 초현실적인 세계다.[86] 노동자들이 자신의 직분에 자긍심을 갖고 물질적인 풍요를 일굴 수 있는 유토피아이기도 하다.[87] 『백과전서』에 참여한 지식인들은 이처럼 노동자 계급을 낭만적으로 대상화하면서 아직 다가오지 않은 혁명 이후의 세계를 꿈꾸었다.

수공업은 신체 노동이다. 신체 노동은 분명 고통을 수반한다. 그런데 『백과전서』의 유토피아에서 노동자의 신체는 격렬하게 움직이며 고통의 파토스를 표출하기보다는 찰나의 동작에 우아하게 고정되어 있다. 그것은 물론 실용서의 특성상 기술 시범을 명확하게 제시하지만 또한 신이 세계와 인간을 창조했듯 인간도 의미 있는 사물을 창조한다는 점을 은근히 역설한다.[88] 『백과전서』 도판집에서 노동하는 신체의 신성한 아름다움을 제유하는 특별한 기관은 손이다. 손은 "거의 기계화되지 않은 전통적 직종인 장인 세계의 상징"[89]이기도 하다. 면사를 풍성하게 고르고 다듬는 손, 깃털 펜촉을 깎는 손, 붓질하는 손, 동판에 곡선을 긋는 손, 그물을 엮는 손, 모자 깃털

86 cf. Roland Barthes, op. cit., pp. 43-47.
87 cf. Vincent Milliot, Les "Cris de Paris", ou le peuple travesti: Les Représentations des petits métiers parisiens (XVe-XVIIIe siècles), Paris: Publications de la Sorbonne, 1995, p. 212.
88 cf. Roland Barthes, op. cit., p. 52.
89 Roland Barthes, op. cit., p. 45.

OEconomie Rustique, Coton.

Pêche, Fabrique des Filets.
Autre Manière de Mailler, 1.e 2.e et 3.e Operation.

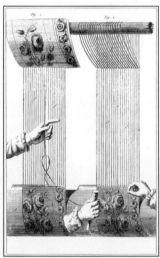

Tapis de Turquie, l'Enlacement des fils pour faire le
Rond et Manière de tirer le Tranche fil pour couper les points et former le Velouté.

그림 17. (왼쪽 위부터 시계 방향으로) 『백과전서』 도판집 제1권 중 소면 작업(이 책 제II권
38), 『백과전서』 도판집 제2권 1부 중 서법(이 책 제II권 406), 『백과전서』 도판집 제8권 중
터키 융단 제조(이 책 제III권 2310), 『백과전서』 도판집 제7권 중 그물 제조(이 책 제III권
1988)

에 빗질하는 손, 터키 양탄자에 꽃무늬를 짜 넣는 손... 꿈에서 드물지 않게 그러하듯, 손은 몸에서 홀로 떨어져 나와서는 나긋하게 움직이며, 금지라곤 모르는 듯 온갖 재료와 도구들을 만지며, 아름답고 쾌락적인 사물들을 전능하게 창조한다. 손은 망치나 칼처럼 험한 도구를 다룰 때조차 굳은살 없이 부드럽고 통통하다. 손목을 둘러싼 프릴과 그것의 물결치는 주름은 손의 자율성과 능란한 숙련도를 대리 표상한다.[그림 17]

디드로 역시 손의 상징적 중요성을 간과하지 않았다. 디드로의 관점에서, 자연을 사유하는 오성과 자연에 힘을 가해 그것을 인공적으로 조형하는 기술은 모두 자연의 해석자라는 점에서 지위가 같다. 정신 활동과 신체 노동은 평등하다. 각각을 주업으로 삼은 인간들도 계급의 차이 없이 그러할 것이다. 그런데 "인간의 맨손은 아무리 튼튼하고 지치지 않고 유연하다 할지라도 [...] 도구와 규칙의 도움을 받지 않으면 대과업을 성취할 수 없다. 오성도 마찬가지다. 도구와 규칙은 팔에 추가한 근육과 같고 정신의 팔에 부착한 용수철과 같다."[90] 디드로의 비유에 따르면 인간의 정신과 신체는 도구와 규칙을 사용해서 자연뿐만 아니라 자기도 변형시킨다. 인간은 도구와 규칙으로 보철된 팔과 손으로 제유된다. 한마디로 인간은 기계 손이다. 『백과전서』 도판집의 클로즈업 컷들에서 손이 관절과 힘줄의 묘사에도 불구하고 예쁘장하고 매끈하게 보이는 까닭은 여기에 있을 것이다. 신체 노동을 이상화한 당대 지식인들의 상상 속에서 그것은 인간의 것이면서 또한 자크 드 보캉송, 피에르 자케-드로, 앙리 마야르데 등 당대 발명가와 시계공 들의 고안으로 널리 유행하기 시작한 오토마톤의 것과 흡사하

90 Denis Diderot, "Art," p. 714.

게 표현되어 있기 때문이다. 실내 노동자들에게 귀족의 성장을 입힌 도판에도 진귀한 구경거리로서의 자동인형의 환상이 덧입혀지지 않았는지 추정해볼 만하다.

오토마톤은 "미리 설정한 시퀀스에 따라 어떤 생명체의 동작을 모방하는 기계 장치"[91]라 간단하게 정의할 수 있다. 마르크스의 통찰을 상기하면, 매뉴팩처 체제의 분업 노동자와 오토마톤은 수어진 난순 동작 몇 가지를 반복 수행한다는 점에서 차이가 없다. 인간은 노동하는 기계다. 그런데 디드로의 논지에서 인간은 자연과 기계의 여전한 주관자로서 기계 보철에 힘입어 자신의 장인적 창조력을 증강시키지만, 산업 혁명 이후 인간과 기계의 지위는 전복되고, 각각의 인간은 기계 전체의 부품들로써 그것의 무한한 역동을 위해 소모되고 대체될 것이다. 오토마톤 같은 노동자의 형상은 이러한 전환의 징후다. "따라서 『백과전서』의 도판들에서 노동자와 노동은 두 가지 상충하는 방식으로 재현되어 있다. 하나는 창조적이고 자율적이고 개인적인 장인이고, 다른 하나는 기계화되고 이름 없고 교체 가능한 노동자다. 『백과전서』에 이처럼 상호 모순적인 재현이 공존한다는 것은 생산에 관한 새롭고 더 근대적인 사회경제 담론이 발흥하면서 야기된 긴장 상태를 입증한다."[92]

이처럼 과거의 잔존, 당대의 실제, 미래의 전망이 겹겹이 쌓여, 욕망과 오판과 의지가 상호 작용하는, 『백과전서』 도판집은

91 Séverine Gueissaz, "Vous avez dit automate? Robot? Androïde?," *Les Automates: Un rêve mécanique au fil des siècles*, Sainte-Croix: CIMA, 2009, p. 7.

92 Daniel Brewer, *The Discourse of Enlightenment in Eighteenth-Century France: Diderot and the Art of Philosophizing*, Cambridge: Cambridge UP, 1993, p. 34.

18세기인의 꿈의 극장이다. 자연, 인간, 기계가 하모니를 이룬 세계에 목가적 향수와 혁명적 사회관이 덧칠되어 있다. 본격적인 산업화로 인해 금세 퇴색할 수밖에 없는 어떤 삶의 장면들이 그럼에도 불구하고 연잇다가 한순간 막을 내린다.

현대인으로서 우리는 『백과전서』 도판집을 감상할 때 어떤 태도와 관점을 갖출 수 있을까. 우선 페르낭 브로델의 이야기를 들어보자. 『물질문명과 자본주의』에서 브로델은 18세기 말은 예전에는 불가능했지만 오늘날에는 가능한 일상의 편의를 가르는 "단절, 혁신, 혁명이 광범위한 경계선을 따라" 그어지기 시작한 시기라는 사실을 환기하면서, 이 시기의 역사를 짚어보는 작업을 "긴 여행"[93]에 비유한다. 브로델의 재미있는 예시를 거의 그대로 옮겨보면 다음과 같다. 만약 우리가 페르네에 있는 볼테르의 집에 찾아갔다고 상상해보자. 우리는 그와 함께 오래도록 환담을 나눌 수 있을 것이다. 개념적 사유의 차원에서 18세기인은 우리와 동시대인이므로. 그러나 만약 그의 집에 며칠 더 머무른다면, "우리는 일상에서의 모든 사소한 품목들은 물론이고 그가 씻고 입는 것에조차 크게 놀라게 될 것이다. 그와 우리 사이에 현격한 간극이 생겨난다. 밤의 조명기술, 난방법, 교통수단, 음식, 질병, 치료술…"[94] 물질적 일상의 차원에서 18세기인과 우리는 마치 서로 다른 행성에 산다고 할 수 있을 만큼 공유하는 것이 거의 없다. 따라서 이 시

93 Fernand Braudel, "Avant-propos," *Civilisation matérielle, économique et capitalisme, XVe-XVIIIe siècle I. Les Structures du quotidien: Le Possible et l'impossible,* Paris: Armand Colin, 1979, p. 12. 다음의 번역본을 참조하여 문맥에 맞게 문장을 다듬었다. 페르낭 브로델, 『물질문명과 자본주의 I-1 – 일상생활의 구조 上』, 주경철 옮김, 서울, 까치, 1995, 18쪽.
94 *Ibid.*, 위의 책.

대의 삶을 그것 그대로 이해하려면 우리는 우리에게 익숙한 모든 소비품, 도구, 편의 시설을 놓아버리는 데서 시작할 수밖에 없다.

『백과전서』 도판집은 "환상적 격변"[95]이 일어나기 직전 인간의 생활을 가상 체험하기 위해서라면 가장 먼저 참조해야 할 시각 자료 아카이브다. 우리는 혁명기 이전 서구인의 물질적 일상을 보존한 이 책에 브로델처럼 겸허한 시간 여행자로서뿐만 아니라 마르크스처럼 고생물학자나 고고학자의 입장에서 접근해볼 수도 있다. 마르크스는 동시대인 찰스 다윈의 1859년 작 "『종의 기원』을 읽고, 다윈이 개략한 진화를 재구성하는 역사적 방법에 감명받았다."[96] 마르크스는 『자본』에서 노동 수단과 생산 방식의 역사적 변천을 기술하는 법을 논하는 중 다윈이 자연사에 행한 방법론을 상기한다. "자연에서 다윈의 관심은 테크놀로지의 역사로 향했다. 즉, 식물과 동물의 생에 있어서 식물과 동물은 생산 수단으로서의 기관을 어떻게 형성하는지. 그렇다면 인간 사회에서 각각의 사회 조직의 물적 기반인 생산 기관의 형성사에 대해서도 이 같은 주의를 기울여볼 만하지 않겠는가."[97] 생산 기관은 도구와 기계다. 마르크스의 수사적 글쓰기에서 도구와 기계는 인간의 동물적 신체와 아주 동떨어진 무생물이 아니라 그것을 연장하는 보철물이며, 산업화를 전후해서는 마치 생명체인 양 자동 장치로 진화해서 인간을 기관으로 삼아 그것 자체의 생산력을 이어나간다. 그렇다면 생물의 역사와 마찬가지로 기술의 역사

95 Ibid., 위의 책.
96 David Harvey, A Companion to Marx's Capital, London: Verso, 2010, p. 189.
97 Karl Marx, op.cit., pp. 392-393.

를 진화로 설명하지 못할 이유가 없다. 생명체의 진화를 화석으로써 입증할 수 있다면, 기술의 진화는 도구와 기계의 잔존하는 유물을 관찰함으로써 입증할 수 있을 것이다. "지나간 경제 사회의 형성을 판단하는 데 있어서 노동 수단의 유물이 지닌 중요성은 멸종한 동물 종족을 발굴하고 복원하는 법을 이해하는 데 있어서 유골이 지닌 중요성과 같다."[98] 마르크스는 이어서 노동 수단들 중에서 기계는 "생산의 근골격계"에, 그리고 "파이프, 항아리, 바구니, 맥주잔" 등 다종다양한 소도구들은 "생산의 혈관계"[99]에 비유한다. 특정한 경제 체제 아래 특정한 물적 수단을 사용해 재생산을 이어온 인간의 역사는 그 자체로 생명체이며, 따라서 그것의 기원과 흥망성쇠의 탐색은 고고학을 넘어 상상적 고생물학의 과제다.

마르크스의 유비를 발전시키면, 『백과전서』 도판집은 18세기 말엽 이후 급격히 멸종한 생산 체계의 화석과 유골을 한가득 품은 두터운 지층이다. 도구와 기계뿐만 아니라 장갑, 부채, 조화, 사탕, 비누, 리본, 비단 옷, 가발, 단추, 시계 등 온갖 탐나는 소비재의 환영들이 페이지를 넘길 때마다 여기저기서 발굴된다. 고생물학과 고고학 애호가가 아니더라도 『백과전서』 도판집을 꼼꼼하게 들여다보는 경험은 분명 발굴의 착시를 일으킨다. 바르트는 혈거 광부의 관점에서 이 점을 지적한다. 인적 없는 자연에 갱도를 뚫고, 그것들을 서로 연결시키고, 그럼으로써 "세계에 인간의 서명"[100]을 새겨나가는 공동의 작업. 여기서 "광산이 탄생한다."[101][그림 18] 이 광산은 사물의 광산

98 Ibid., p. 194.
99 Ibid., p. 195.
100 Roland Barthes, op. cit., p. 42.
101 Ibid.

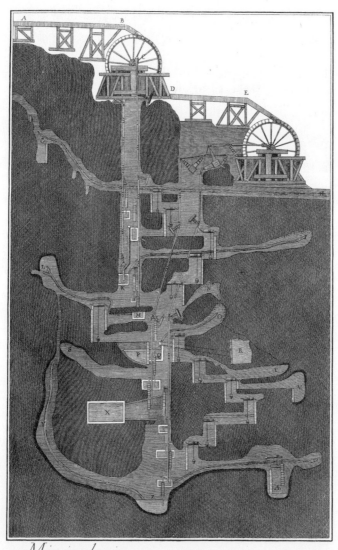

Minéralogie, Disposition des Machines servant aux Epuisements.

그림 18. 『백과전서』 도판집 제5권 중 광산광물학(이 책 제II권 1462)

이자 기호의 광산이기도 하다. 탐색하고 채굴하면 할수록 더 조밀하고 복잡하게 이어질 기호의 갱도들은 앞서 말한 지식 순환계로서의 백과사전의 이미지에 정확하게 조응하지 않는지. 그러므로 "백과사전적 인간은 굴을 파들어 간다"[102]는 아이러니는 부정하기 어렵다. 지식 발굴의 취향을 가진 자는 누구든 그것의 전파와 공유를 통해 세계의 바깥과 접촉하는 면을 확장해나가지만, 제 의지와 무관하게 곳곳에 실족과 함몰의 지점들을 설치하기도 잊지 않기 때문이다. 물론 이러한 아포리아 역시 백과사전의 불가피한 본질이라는 점을 다시 말할 필요는 없을 것이다.

백과사전과 굴. 그렇다면 보들레르를 펼치지 않을 수 없는데. 여담이 되든, 후일담이 되든, 백과사전은 주제의 돌출과 비약을 금지하지 않으므로. 1853년 「장난감의 모랄」에서 샤를 보들레르는 어릴 적 어머니에게 이끌려 팡쿠크 부인 댁을 방문한 일화를 되새긴다. 가면무도회를 자주 개최하며 손님을 환대한다고 소문난 귀부인의 저택이었다.

> 나는 부인이 벨벳과 모피를 차려입었었다는 것을 또렷하게 기억한다. 어느 정도 지났을 때 부인이 말했다. "여기 꼬마 도련님에게 무언가 주고 싶어, 나를 기억할 수 있게." 부인은 내 손을 잡았고, 우리는 여러 칸의 방들을 지나갔다. 이윽고 부인이 어떤 방의 문을 열자, 정말이지 요정 나라 같은 굉장한 장면이 펼쳐졌다. 장난감들이 얼마나 쌓여 있는지 벽이 보이지 않았다. 천장은 경이로운 종유석처럼 매달려 만발한 장난감들 위로 가려졌다. 바닥에는 좁은 오솔길이

102 *Ibid.*

나서 가까스로 발을 디딜 수 있었다. 가장 값나가는 것부터
가장 수수한 것까지, 가장 단순한 것부터 가장 정교한
것까지, 온갖 종류의 장난감 세계가 그곳에 있었다.
부인이 말했다. "여기가 아이들의 보물 창고야. 나는
아이들에게 쓸 수 있는 자금이 조금 있어. 착한 어린이가
나를 보러 오면 나에 대한 추억을 간직하도록 여기에
데려온단다. 자, 골라들 보세요."[103]

『백과전서』를 굴처럼 파고 들어가본 사람에게 팡쿠크라는 이
름은 낯설지 않다. 샤를-조제프 팡쿠크는 18세기 프랑스 인쇄
업계의 거물로서, 1772년『백과전서』가 완간된 후 디드로의
허가를 얻어 1776~1777년 그것의『보유편(Supplément)』다섯 권
을 출판했다. 빛의 세기인으로서『백과전서』를 개선하고 보완
하려는 팡쿠크의 직업적 열정은 꺾이지 않았다. 그는 곧 더 저
렴한 가격과 더 좋은 인쇄 품질에 더 시사적인 내용을 담은 사
전을 출판하려는 기획에 착수했고, 마침내 기존『백과전서』의
오류를 수정하고 알파벳 순서를 해체하고 주제별로 재분류한
『방법적 백과사전(Encyclopédie méthodique)』200여 권을 펴냈다.[104]
그의 아들 샤를-루이-플뢰리 팡쿠크는 가업을 이어 출판업자
가 되었으며 안-에르네스틴 데조르모와 결혼했다. 안-에르네
스틴은 괴테를 번역하고, 꽃 수채 세밀화를 즐겨 그리고, 남다
른 지성과 미모로 주변인들의 사랑을 받은 여성이었다.[105][그림 19]

103 Charles Baudelaire, "Morale du joujou," *Œuvres complètes I*, Paris: Gallimard,
 1975, p. 581. 인용하는 데 다음 번역본을 사용하면서 다소간 다듬었다.
 샤를 보들레르, 「장난감의 모랄」,『보들레르의 수첩』, 이건수 옮김, 서울,
 문학과지성사, 2011, 40쪽.
104 cf. Michel Porret, "Savoir encyclopédique, encyclopédie des savoirs," *L'Encyclopédie
 "méthodique" (1782-1832): des Lumières au positivisme*, ed. Claude Blanckaert and
 Michel Porret, Genève: Droz, 2006, pp. 13-53.
105 cf. Odile Cavalier, "La Puissance de Flore, une aquarelle d'Anne-Ernestine Panckoucke

그림 19. 프랑수아피에르 쇼메통 외 『약용 식물(Flore médicale)』(1833) 제1권에서 팡쿠크 부인의 세밀화

그녀가 바로 신비로운 팡쿠크 부인이다. 시인이 어른이 되어서도 "장난감 가게 앞에 멈춰 서서는, 이상한 모양에 알록달록한 색깔의 장난감들이 뒤죽박죽 엉켜 있는 것을 훑어볼 때마다, 마치 장난감의 요정이었던 듯"[106] 다시 떠올리지 않을 수 없다고 회고한.

현대인에게 『백과전서』 도판집은 여러 면에서 팡쿠크 부인의 장난감 동굴 방과 흡사하다. 한 시대를 풍미한 지식인들은 오래전 세상을 떠났고, 그들의 집단 저작은 시사성을 잃었어도, 여전히 미적인 가치를 간직한 다채롭고 기이한 형상들이 끝없이 튀어나오며 감상자를 유혹하고 압도한다. 오래된

(1784-1860)," *Journal des savants* 1.1 (2010), pp. 111-140, www.persee.fr/doc/jds_0021-8103_2010_num_1_1_5901
106 Charles Baudelaire, *op. cit.*, p. 582. 샤를 보들레르, 앞의 책, 41쪽.

장난감에서 쓸모를 발견하지 못한들 그것의 결함일까. 장난감은 생산 도구가 아닌데. 인간의 역사 중 한 시기를 적극적으로 추억하게 자극한다는 것만으로도 그것의 미덕은 충분하지 않을까. 시인이 장난감 가게의 진열대를 살펴보며 『백과전서』 이미지의 영향 아래 산 세대를 추억하듯, 우리는 크리스마스 다음 날 아침 파리 9구의 오스만 대로를 천천히 산책하며 우리 나름대로 그것의 잔존을 확인할 수 있을 것이다. 라파예트와 프랭탕의 쇼윈도마다 작은 오토마톤들이 열심히 움직인다. 창백한 공기 속에 꼬마 기차를 운전하고, 시계태엽을 조이고, 선물 상자를 운반한다. 인형들은 노동한다. 아직은 괜찮지만, 새해가 밝으면 곧 철거되리라는 사실을 우리는 안다. 우리 중 누군가는 그것을 기록할 것이다. 동시대의 최첨단 기술로. 또는 글쓰기라는 아주 오래된 수단으로.

번역은 잔존과 그것의 기록을 위한 최상의 방식들 중 하나다. 아름다운 것을 다시금 펼쳐 내놓은 출판사와 번역자에게 깊이 감사드린다.

블랑쇼의 「백과사전의 시대」 마지막 문단을 번역하며 마무리하려 한다.

> 번역 없이는 백과사전도 없다. 그런데 번역이란 무엇인가.
> 번역은 가능한가. 번역은 독특한 문학 행위 아닌가,
> 백과사전의 작업을 허용하면서도 동시에 금지하고 위협하는.
> 번역, 차이를 실행한다는 것.[107]

107 Maurice Blanchot, *op. cit.*, p. 68.

참고 문헌

요한 볼프강 폰 괴테.『괴테 자서전 – 시와 진실』. 전영애, 최민숙 옮김.
　서울. 민음사. 2009.
질 들뢰즈, 펠릭스 과타리.『천 개의 고원』. 김재인 옮김. 서울. 새물결.
　2003.
드니 디드로.『백과사전』. 이충훈 옮김. 서울. 도서출판 b. 2014.
프랑수아 라블레.『가르강튀아 | 팡타그뤼엘』. 유석호 옮김. 서울.
　문학과 지성사. 2004.
니콜라이 레스코프.「왼손잡이」,『왼손잡이』. 이상훈 옮김. 파주.
　문학동네. 2010.
프랜시스 베이컨.『학문의 진보』. 이종흡 옮김. 서울. 아카넷. 2002.
샤를 보들레르.「장난감의 모랄」,『보들레르의 수첩』. 이건수 옮김.
　서울. 문학과지성사. 2011.
페르낭 브로델.『물질문명과 자본주의 I-1 - 일상생활의 구조 上』.
　주경철 옮김. 서울. 까치. 1995.
마들렌 피노.『백과전서』. 이은주 옮김. 서울. 한길사. 1999.

Agricola, Georgius. *De re metallica*. Basel: Froben, 1556. www.e-rara.
　ch/zut/content/pageview/3364023
"An Encyclopaedia circa 1100," *Liber floridus*. Universiteitsbibliotheek
　Gent, 2011. www.liberfloridus.be/encyclopedie_eng.html
Bacon, Francis. *The Oxford Francis Bacon IV: The Advancement of
　Learning*. Oxford: Oxford UP, 2000.
Barthes, Roland. "Les Planches de l'*Encyclopédie*," *Œuvres complètes
　IV*. Paris: Seuil, 2002.
Baudelaire, Charles. "Morale du joujou," *Œuvres complètes I*. Paris:
　Gallimard, 1975.
Besson, Jacques. *Théâtre des instrumens mathématiques et méchaniques,
　etc.*, Lyon: B. Vincent, 1578. gallica.bnf.fr/ark:/12148/
　btv1b8609508c.r=jacques%20besson?rk=21459;2
Blanchard, Gilles, and Mark Olsen. "Le Système de renvois dans
　l'*Encyclopédie*: Une cartographie des structures de connaissances au
　XVIIIe siècle," *Recherches sur Diderot et sur l'Encyclopédie*, 31-32 (2002).
　rde.revues.org/122
Blanchot, Maurice. "Le Temps des encyclopédies," *L'Amitié*. Paris:
　Gallimard, 1971.
Braudel, Fernand. "Avant-propos," *Civilisation matérielle, économique
　et capitalisme, XVe-XVIIIe siècle I. Les Structures du quotidien: Le*

Possible et l'impossible. Paris: Armand Colin, 1979.

Brewer, Daniel. *The Discourse of Enlightenment in Eighteenth-Century France: Diderot and the Art of Philosophizing*. Cambridge: Cambridge UP, 1993.

Cassin, Barbara. "'Paideia,' 'cultura,' 'Bildung': nature et culture," *Vocabulaire européen des philosophies*. Ed. Barbara Cassin. Paris: Seuil, 2004.

Cavalier, Odile. "La Puissance de Flore, une aquarelle d'Anne-Ernestine Panckoucke (1784-1860)," *Journal des savants* 1.1 (2010). www. persee.fr/doc/jds_0021-8103_2010_num_1_1_5901

Christes, Johannes. "Enkyklios paideia," *Brill's New Pauly: Encyclopaedia of the Ancient World: Antiquity*. Eds. Hubert Cancik and Helmuth Schneider. Boston: Brill, 2006.

Collison, Robert. *Encyclopaedias: Their History throughout the Ages*. New York: Hafner, 1966.

d'Alembert, Jean le Rond. "Discours préliminaire," *Encyclopédie I ou dictionnaire raisonné des sciences, des arts et des métiers*. Ed. Alain Pons. Paris: GF Flammarion, 1986.

Deleuze, Gilles, and Félix Guattari. *Capitalisme et schizophrénie 2: Mille plateaux*. Paris: Minuit, 1980.

Diderot, Denis. "Art," *Encyclopédie, ou dictionnaire raisonné des sciences, des arts et des métiers, etc.* I. Eds. Jean le Rond d'Alembert and Denis Diderot. Paris: Briasson, 1751.

———. "Encyclopédie," *Encyclopédie, ou dictionnaire raisonné des sciences, des arts et des métiers, etc.* V. Eds. Jean le Rond d'Alembert and Denis Diderot. Paris: Briasson, 1755.

———. "Lettre de M. Diderot au R. P. Berthier, Jésuite," *Œuvres complètes V: Encyclopédie I*. Paris: Hermann, 1976.

———. *Mémoires, correspondance et ouvrages inédits de Diderot II*. Paris: Paulin, 1830.

———. "Prospectus de l'*Encyclopédie*," *Œuvres complètes V: Encyclopédie I*. Paris: Hermann, 1976.

"Disegni di Leonardo da Vinci posseduti da Giuseppe Vallardi," www. culture. gouv.fr/documentation/joconde/fr/pres.htm

Dolza, Luiza, and Hélène Vérin. "Figurer la mécanique: L'Énigme des théâtres de machines de la Renaissance," *Revue d'histoire moderne et contemporaine* 51.2 (2004). www.cairn.info/revue-d-histoire-moderne-et-contemporaine-2004-2-page-7.htm

Engelhardt, Christian Moritz. *Herrad von Landsperg, Aebtissin zu Hohenburg, oder St Odilien, im Elsass, im zwölften Jahrhundert und ihr Werk, Hortus deliciarum*. Stuttgart Tübingen: J-G Cotta, 1818. gallica.bnf.fr/ark:/12148/bpt6k9400936h.r=hortus%20 deliciarum?rk=21459;2

von Goethe, Johann Wolfgang. *Goethes Werke IX: Autobiographische*

Schriften I. München: C. H. Beck, 1989.

Gonse, Louis. *Art gothique: L'Architecture, la peinture, la sculpture, le décor*. Paris: May et Motteroz, 1890.

Gueissaz, Séverine. "Vous avez dit automate? Robot? Androïde?," *Les Automates: Un rêve mécanique au fil des siècles*. Sainte-Croix: CIMA, 2009,

Harvey, David. *A Companion to Marx's Capital*. London: Verso, 2010.

de Honnecourt, Villard. *Album de dessins et croquis*, 1201-1300. gallica.bnf.fr/ark:/12148/btv1b10509412z.r=villard%20de%20 honnecourt?rk=42918;4

Hooke, Robert. *Micrographia: or Some Physiological Descriptions of Minute Bodies Made by Magnifying Glasses*. London: Jo. Martyn and Ja. Allestry, 1665. ceb.nlm.nih.gov/proj/ttp/flash/hooke/hooke. html

Kafker, Frank A., and Serena L. Kafker. *The Encyclopedists as Individuals: A Biographical Dictionary of the Authors of the Encyclopédie*. Oxford: Voltaire Foundation, 2006.

Kafker, Frank A., and Madeleine Pinault-Sørensen. "Notices sur les collaborateurs du recueil de planches de l'*Encyclopédie*," *Recherches sur Diderot et sur l'Encyclopédie* 18.1 (1995). www.persee.fr/doc/ rde_0769-0886_1995_num_18_1_1302

Longo, Bernadette. *Spurious Coin: A History of Science, Management, and Technical Writing*. Albany: SUNY Press, 2000.

"Manufacture," *Encyclopédie, ou dictionnaire raisonné des sciences, des arts et des métiers, etc.* X. Eds. Jean le Rond d'Alembert and Denis Diderot. Paris: Briasson, 1765.

Marx, Karl. *Das Kapital: Kritik der politischen Ökonomie I*. Berlin: Dietz, 1962.

"Métier," *Encyclopédie, ou dictionnaire raisonné des sciences, des arts et des métiers, etc.* X. Eds. Jean le Rond d'Alembert and Denis Diderot. Paris: Briasson, 1765.

Milliot, Vincent. *Les "Cris de Paris", ou le peuple travesti: Les Représentations des petits métiers parisiens (XVe-XVIIIe siècles)*. Paris: Publications de la Sorbonne, 1995.

Morrissey, Robert, and Glenn Roe, eds. ARTFL Encyclopédie Project: *Encyclopédie, ou dictionnaire raisonné des sciences, des arts et des métiers, etc.* Chicago: Chicago UP, 2016. encyclopedie.uchicago.edu

Pliny. "Preface," *Natural History* I. Trans. H. Rackham. Cambridge: Harvard UP, 1967.

Porret, Michel. "Savoir encyclopédique, encyclopédie des savoirs," *L'Encyclopédie "méthodique" (1782-1832): des Lumières au positivisme*. Ed. Claude Blanckaert and Michel Porret. Genève: Droz, 2006.

Proust, Jacques. "L'Image du peuple au travail dans les planches de l'*Encyclopédie*," *Images du peuple au dix-huitième siecle: Colloque d'Aix-en-Provence,*

25 et 26 oct. 1969. Paris: Armand Colin, 1973.

⸺. "Le Recueil de planches de l'*Encyclopédie*," *L'Encyclopédie: Diderot et d'Alembert.* Paris: EDDL, 2001.

Rabelais, François. *Œuvres complètes.* Paris: Seuil, 1995.

Ramelli, Agostino. *Le Diverse et artificiose machine del capitano Agostino Ramelli, etc.* Paris: In casa del'autore, 1588. e-rara.ch/zut/content/titleinfo/2562552

Richelet, Pierre. "Mécanique," *Dictionnaire de la langue françoise ancienne et moderne II.* Amsterdam: Aux dépens de la compagnie, 1732.

van Ringelbergh, Joachim Sterck. *Lucubrationes, vel potius absolutissima Κύκλοπαιδεία, etc.* Basel: Westhemer, 1538. www.e-rara.ch/doi/10.3931/e-rara-7324

de Saint-Omer, Lambert. *Liber floridus.* lib.ugent.be/nl/catalog/rug01:000763774?i=0&q=lambertus

Sicard, Monique. *La Fabrique du regard: Images de science et appareils de vision (XVe-XXe siècle).* Paris: Odile Jacob, 1998.

Skali , Stanislav Pavao. *Encyclopaediae, seu orbis disciplinarum, tam sacrarum quam prophanarum Epistemon, etc.* Basel: Oporinus, 1559. www.deutsche-digitale-bibliothek.de/item/OSGNJKXNZDRTC24452IMP4QMPAIAX6B2

Stalnaker, Joanna. *The Unfinished Enlightenment: Description in the Age of the Encyclopedia.* Ithaca: Cornell UP, 2010.

Starobinski, Jean. "Remarques sur l'*Encyclopédie*," *Revue de métaphysique et de morale* 75.3 (1970).

Werner, Stephen. *Blueprint: A Study of Diderot and the Encyclopédie Plates.* Birmingham: Summa Publications, 1993.

일러두기

개요

18세기 프랑스에서 디드로와 달랑베르의 지휘하에 편찬된 『백과전서』는 본서 17권과 도판집 11권의 총 28권으로 이루어져 있다. 『백과전서 도판집』은 그중 도판집의 도판들을 인덱스 외 4권의 책으로 엮은 것이다. 이 책의 판형은 『백과전서』 초판의 약 60%에 해당한다. 도판들은 십수 종의 영인본을 소스로 삼아 디지털 리터칭 과정을 통해 정교화한 것이다. 원전의 도판들 다수에는 하단 좌우측에 삽화가 및 판화가 서명이, 상단 우측에 도판 번호가 들어 있으나 판형이 축소된 이 책에서는 가독성을 감안해 포함시키지 않았다. 각 권 속표지의 표제와 권수는 원전을 가리키고 『백과전서 도판집』의 권수는 로마숫자로 표기한다. 이 책에 수록된 원전은 다음과 같다.

제I권
과학, 인문, 기술에 관한 도판집 제1권(1762)
과학, 인문, 기술에 관한 도판집 제2권 1부(1763)
과학, 인문, 기술에 관한 도판집 제2권 2부(1763)

제II권
과학, 인문, 기술에 관한 도판집 제3권(1765)
과학, 인문, 기술에 관한 도판집 제4권(1767)
과학, 인문, 기술에 관한 도판집 제5권(1768)

제III권

찾아보기

이 책의 도판 차례는 원전의 도판 수록 순서와 거의 일치한다. 원전의 도판들은 대체로 알파벳순으로 배열되어 있으므로, 이 책에는 주제별 색인(293~301쪽)을 추가해 방대한 자료를 보다 손쉽게 찾아볼 수 있도록 했다. 분류 방법은 기존의 유사한 시도들을 참고하되 새로운 기준을 적용했으며, 여러 분류에 해당할 수 있는 도판이라도 각기 하나의 분류에만 들어가도록 했다. 대분류와 소분류로 이루어진 이 주제별 분류 항목들은 차례(103~292쪽) 안에 다시 굵은 서체로 표기해두었다. 도판 캡션의 단어들을 정리한 별도의 키워드 색인(303~345쪽)은 마지막에 수록되어 있다. 페이지 번호의 '/' 기호는 해당 도판이 좌우 양 페이지에 걸쳐 있음을 나타낸다.

번역

이 책은 총 11권의 『백과전서』 도판집에서 해설을 제외하고 도판만을 뽑아 수록한 것이다. 하단의 번역문은 도판에 포함된 프랑스어 텍스트(캡션)를 원본으로 삼되 원전의 해설을 충실히 참고했다.

　굵은 서체로 된 표제어는 대체로 해설의 항목을 따랐으며, 이하의 번역문도 캡션을 그대로 옮기기보다는 그림을 한눈에 이해하는 데 필요한 정보를 효과적으로 전달하는 것에 중점을 두어 내용을 가감했다. 이를 전제로 모든 번역은 정확성을 기하기 위해 많은 조사를 거쳤고, 원전의 오탈자, 오기, 그림과 순서 등이 맞지 않는 캡션, 캡션과 일치하지 않는 해설 등 부정확한 부분은 최대한 바로잡아 번역했다. 적절히 대응하는 우리말이 없거나 긴 부연 설명을 요하는 부분은 경우에 따라 풀어서 옮기거나 번역을 생략하기도 했으며 고어, 의미가 바뀐 단어, 전문용어, 사라진 사물과 직업 등에 대해서도 일일이 주석을 붙이지 않았다. 단, 주석에 들어가야 할 내용을 괄호 속에 간략하게 풀이하거나 번역문 안에 반영할 수 있는 경우에는 가급적 그렇게 했다. 예를 들어, 제I권 353~355 도판의 'Boursier'는 현재에는 거의 사용되지 않는 단어로서 지갑을 만들거나 판매하는 사람을 의미하지만, 실제로는 다양한 물품을 만들었으며 그림에는 지갑 외의 물품이 오히려 대다수를 차지하기에 '지갑 및 잡화 제조'로 옮겼다. 또한 이처럼 어떤 직업에 종사하는 사람을 가리키는 단어 및 관련 장소는 해당 직업 또는 산업의 명칭으로 형식을 통일했고, 'A 또는(ou) B'

식으로 서술된 캡션은 대부분 A와 B 둘 중 하나만 선택해 번역했다. 마지막으로, 옛 문헌인 만큼 내용상의 오류도 더러 발견되나 이 책의 목적과 특성상 별도의 주석을 달지 않았음을 밝혀둔다.

참고 웹사이트

다음에서 『백과전서』 도판집 디지털 영인본 전체를 열람할 수 있다.

ARTFL Encyclopédie Project
encyclopedie.uchicago.edu (영어/프랑스어)

Encyclopédie de Diderot et d'Alembert
encyclopédie.eu (프랑스어)

大阪府立図書館 – デジタル画像 フランス『百科全書』 図版集
www.library.pref.osaka.jp/France (일본어)

阪南大学 貴重書アーカイブ – ディドロ＝ダランベール
『百科全書』パリ、1751~1772年(初版)
www2.hannan-u.ac.jp/lib/archive/encyclopedia (일본어)

찾아보기
차례

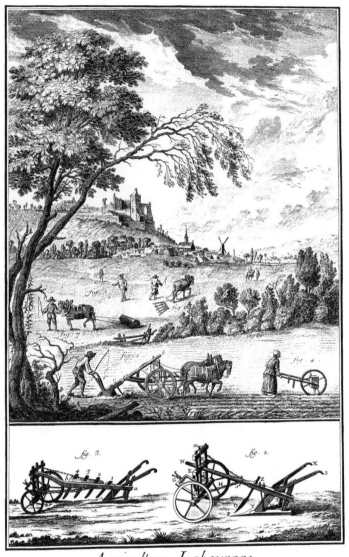

Agriculture, Labourage

과학, 인문, 기술에 관한 도판집 제1권(1762)

농업과 농촌 경제 | 경작

농업과 농촌 경제 | 수확과 저장

농업과 농촌 경제 | 제분과 압착

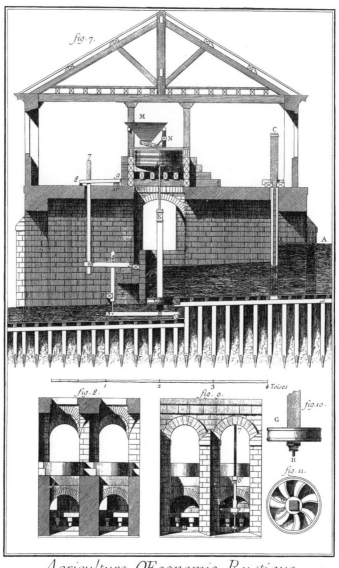

fig. 7.

Agriculture, OEconomie Rustique,
Moulin du Basacle.

p. 22

40 농업과 농촌 경제, 목화 가공 — 무명 짜기, 베틀 측면도

농업과 농촌 경제 | 원예

41 농업과 농촌 경제, 포도 재배 — 포도나무 모종 식재
42 농업과 농촌 경제, 포도 재배 — 재배법 및 관련 도구

농업과 농촌 경제 | 제분과 압착

43 농업과 농촌 경제 — 포도 압착기
44/45 농업과 농촌 경제 — 즙을 모으는 통이 두 개 달린 포도
압착기 및 관련 도구
46 농업과 농촌 경제 — 짜낸 포도즙이 모이는 통의 평면도 및
단면도
47 농업과 농촌 경제 — 사과 압착기 사시도 및 평면도
48 농업과 농촌 경제 — 사과 압착기 측면도, 입면도 및 상세도

농업과 농촌 경제 | 염료와 전분

49 농업과 농촌 경제 — 인디고 제조장 및 관련 설비, 카사바
뿌리에서 녹말 채취하기

농업과 농촌 경제 | 설탕

50 농업과 농촌 경제, 제당 및 설탕 정제 — 사탕수수 농장,
관련 시설 및 도구
51 농업과 농촌 경제, 제당 및 설탕 정제 — 연자방아와
물레방아
52 농업과 농촌 경제, 제당 및 설탕 정제 — 사탕수수액 가열
및 증류 시설과 장비
53 농업과 농촌 경제, 제당 및 설탕 정제 — 제당 공장
54 농업과 농촌 경제, 제당 및 설탕 정제 — 설탕 정제 공장
55 농업과 농촌 경제, 제당 및 설탕 정제 — 조당(粗糖) 저장실
56 농업과 농촌 경제, 제당 및 설탕 정제 — 건조 및 결정화
시설

목재 기술 | 나막신

농업과 농촌 경제 | 숯과 석회

농업과 농촌 경제 | 원예

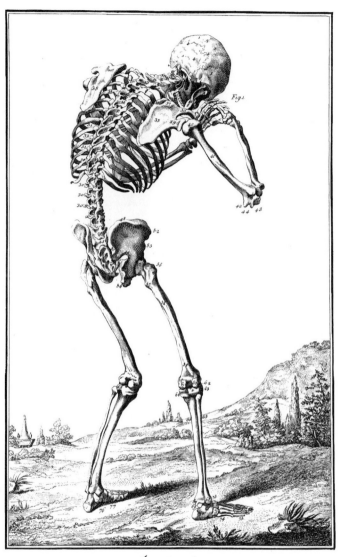

Anatomie

p. 94

건축 | 고대 건축

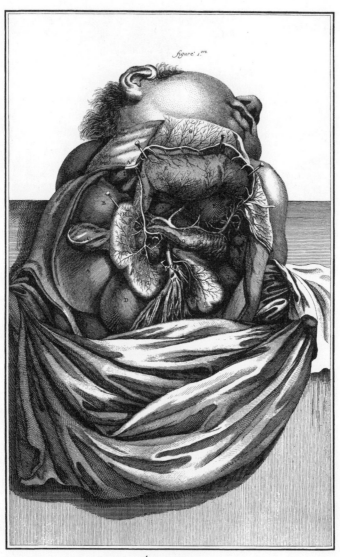

figure 1.re

Anatomie.

p. 115

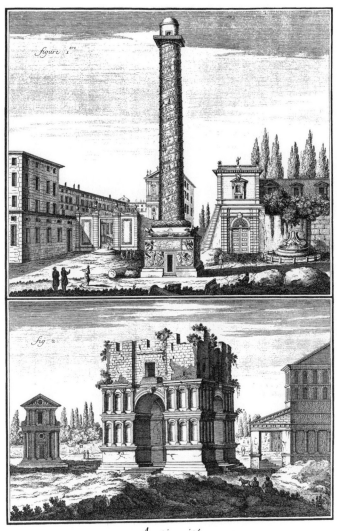

Antiquités.

p. 130

건축 | 고전 건축의 오더

건축 | 근대 건축

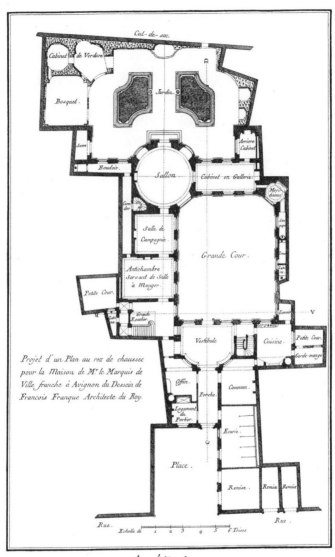

Cul·de·sac.

Cabinet de Verdure.

Bosquet.

Jardin.

Serre.

Arriere Cabinet.

Boudoir.

Sallon.

Cabinet en Gallerie.

Meridienne.

Corridor.

Salle de Campagne.

Grande Cour.

Antichambre Servant de Salle à Manger.

Petite Cour.

Grande Escalier.

Lavoir.

V

Vestibule.

Cuisine.

Petite Cour.

Garde-manger.

Projet d'un Plan au rez de chaussée pour la Maison de Mr. le Marquis de Ville franche à Avignon du Dessein de Francois Franque Architecte du Roy.

Office.

Porche.

Commun.

Logement du Portier.

Ecurie.

Place.

Remise.

Remise.

Remise.

Rue.

Rue.

Echelle de 1 2 3 4 5 6 Toises

Architecture.

p. 172

건축 | 석재 가공과 석조 건축

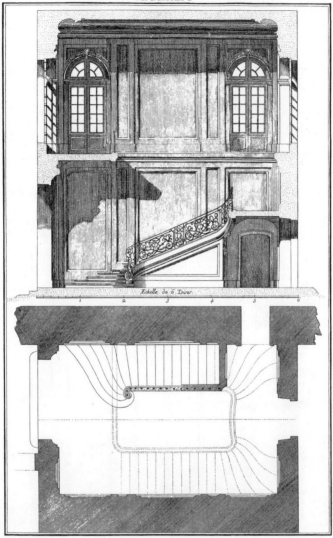

Echelle de 6 Toises

Plan au Rez de chaussée et Elévation intérieure de l'Escallier qui conduit du Cloître au Dortoir de l'Abbaye de l'autuisant exécuté sur les desseins de M.^r Franque Architecte du Roy.

p. 189

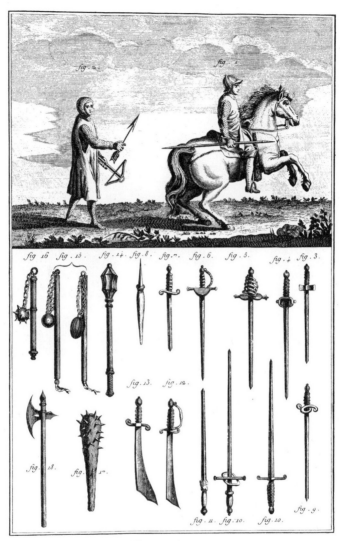

Armurier.

p. 222

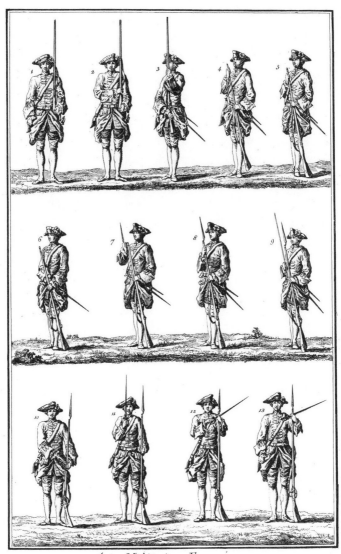

Art Militaire, Exercice.

p. 231

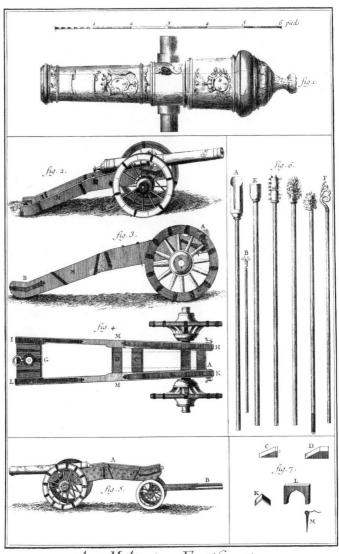

Art Militaire, Fortification.

p. 256

군사 | 요새와 화포

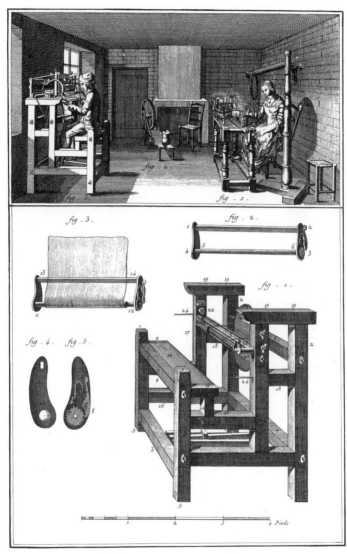

Metier à faire des Bas.

p. 285

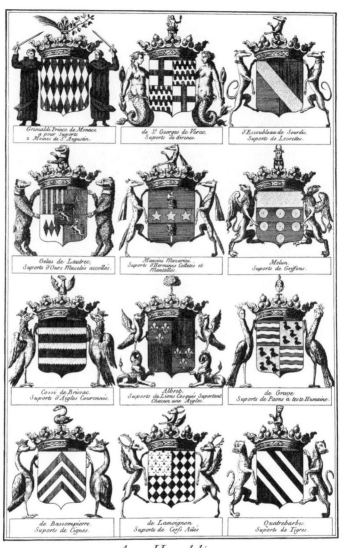

Grimaldi Prince de Monaco,
a pour Suports
2 Moines de St Augustin.

de St Georges de Verac.
Suports de Sirenes.

d'Escoubleau de Sourdis.
Suports de Levrettes.

Gelas de Lautrec.
Suports d'Ours Muselés accollés.

Mancini Mazarini.
Suports d'Hermines Collettes et
Mantellés.

Melun.
Suports de Griffons.

Cossé de Brissac.
Suports d'Aigles Couronnés.

Albret.
Suports de Lions Casqués Suportant
Chacun une Aigle.

de Grave.
Suports de Paons à teste Humaine.

de Bassompierre.
Suports de Cignes.

de Lamoignon.
Suports de Cerfs Ailés.

Quatrebarbes.
Suports de Tigres.

Art Heraldique.

p. 332

필요한 다양한 도구와 장비
303 양말 편직 — 양말 편직기 제조 및 편직기로 양말 짜기에
필요한 다양한 도구와 장비

금속 기술 | 금
304 금박 제조 — 작업장, 도구 및 장비
305 금박 제조 — 작업대 및 기타 장비

화학 기술 | 경랍
306 경랍 제조 — 고래 지방을 녹이는 가마 및 관련 장비

섬유 기술 | 염색과 표백
308 직물 표백 — 직물 세탁 및 표백장
309 직물 표백 — 주름 펴는 롤러 및 기타 장비

상류사회의 풍속 | 문장
310 문장학 — 방패꼴 문장
311 문장학 — 4등분형 및 기타 방패꼴 문장
312 문장학 — 세로줄, 가로줄, 십자 및 기타 모티프를 사용한
방패꼴 문장
313 문장학 — X자, 뒤집힌 V자, 바둑판 및 기타 문양의 방패꼴
문장
314 문장학 — 동물 및 기타 상징을 넣은 방패꼴 문장
315 문장학 — 새, 동물, 물고기, 곤충 등을 그려 넣은 방패꼴
문장
316 문장학 — 바다, 달, 별, 해, 동물, 뱀 등을 모티프로 사용한
방패꼴 문장
317 문장학 — 나무, 꽃, 열매 및 기타 모티프를 사용한 방패꼴
문장
318 문장학 — 창, 칼, 뼈, 건축물, 종 및 기타 모티프를 사용한
방패꼴 문장

목재 기술 | 통과 상자

섬유 기술 | 펠트

음식료품 | 정육

342 도축 — 도축장, 관련 도구 및 장비

343 도축 — 고기 지방을 넣고 끓여서 녹이는 가마솥 및 기타 장비

취미 · 생활용품 | 코르크 마개

344 코르크 마개 제조 — 코르크 마개 제조 작업

음식료품 | 제과 · 제빵

345 제빵 — 제빵 작업, 관련 설비 및 도구

마차와 마구 | 마구

346 마구 제조 — 작업장, 도구 및 장비

347 마구 제조 — 만구(鞔具)

348 마구 제조 — 굴레 및 기타 마구

349 마구 제조 — 마구를 단 만마

350 길마 제조 — 작업장, 도구 및 장비

351 길마 제조 — 길마를 얹은 만마

352 길마 제조 — 마구를 단 말과 노새

가죽 기술 | 지갑과 잡화

353 지갑 및 잡화 제조 — 파라솔 제작, 관련 도구 및 장비

354 지갑 및 잡화 제조 — 랜턴, 모자, 지갑 및 기타 잡화

355 지갑 및 잡화 제조 — 바이에른식 가죽 반바지 재단법 및 완성품

취미 · 생활용품 | 단추

356 단추 알맹이 제조 — 작업장, 도구 및 장비

357 단추 알맹이 제조 — 도구 및 장비

358 금속 단추 제조 — 작업장, 도구 및 장비

359 단추 장식 제조 — 작업장, 도구 및 장비

Brasserie

p. 366

문자와 책 | 서법과 서체

Alphabets Orientaux Modernes.

Illirien ou Hieronimite.

Figure.		Nom.	Valeur.	N.	
		⁊հθι	Az	Aa	1
		ᴡɞƙɞ	Buki	Bb	2
		ᴍᴏᴇᴍᴇɔ	Vide	Vu	3
		Ɀᴏᴛᴛᴏᴧᴢᴏᴅᴛᴢ	Glagole	Gh	4
		ᴍᴧᴇᴍʙᴇᴏ	Dobro	Dd	5
		ᴣᵽᴜᴜ	Est	Ee	6
		ᴍᴅᴇᴍᴇᴇᴜᴏᴢ	Xivite	Xx	7
		θᴍᴏᴅᴧᴇ	Zelo	Ss	8
		θᴜᴜᴍᴅᴍᴧ	Zemlia	Zz	9
		ᴇᴏᴏᴣ	Ixe	‡	10
		ᴍᴘᴇ	Ii	Ii	20
		ᴍᴘᴣ	Ye	Yy	30
		ᴄᴏᴍᴅᴇ	Kako	Kk	40
		ᴅᴧᴘᴩᴏᴇᴧ	Lyudi	Ll	50
		ᴍᴇᴩᴅᴇᴇᴜᴏᴢ	Missile	Mm	60
		ᴩᴩᴛᴜᴜᴇ	Nasc	Nn	70
		ᴇᴩᴘᴇ	On	Oo	80
		ᴩᴜᴇᴇᴛᴘ	Pokoy	Pp	90
		ᴇᴇᴏᴇᴇ	Reczi	Rr	100
		ᴘᴍᴅᴛᴛᴇᴇᴇᴀ	Slovo	Ss	200
		ᴜᴜᴏᴇᴇᴏᴇᴇᴜ	Tuerdo	Tt	300
		ᴇᴜᴇ	Vk	Vu	400
		φᴇᴅᴇᴜᴜᴇ	Fert	Ff	500
		ᴧᴢᴅᴛ	Hir	Hh	600
		ᴇᴜᴜᴇ	Ot		700
		ᴜᴅᴣᴇᴛ	Cha	Ch	800
		ᴇᴇ	Czi	Cz	900
		φᴇᴅᴇᴜᴜᴇ	Cieru	Ci	1000
		ᴜᴜᴧᴛ	Scia	Sc	
		ᴍᴘᴣᴅᴇ	Yer	Ye	
		ᴍᴜᴅᴜᴏᴇ	Yad	Ya	
		ᴍᴘᴣᴘᴇᴇ	Yus	Yu	

Servien.

Fig.		Nom.	Valeur.	N.	
Я	д	дзь	Az	Aa	1
Б	б	бꙋкн	Buki	Bb	
В	в	вѣдє	Vide	Vu	2
Г	г	глаголє	Glagole	Gh	3
Д	д	добрѡ	Dobro	Dd	4
Є	є	єсть	Jest	Ee	5
Ж	ж	жнєвтє	Xiujate	Xch	
Ѕ	ѕ	ѕѣло	Jalo	ᴅ	6
З	з	зємлан	Zemlia	Zz	7
Н	н	їн	Yi	Ii	8
Ф	ф	фнта	Thita	Th	9
Ї	ї	нжє	Ixe	ᴇᴘ	10
І	і	їѡта	Yota	Yy	10
К	к	како	Kako	Kk	20
Л	л	лїодьі	Liudi	Ll	30
М	м	мнслѣтє	Misljate	Mm	40
Н	н	наꙋь	Nasc	Nn	50
Ѯ	ѯ	кшн	Xi	Xѯ	60
О	о	онь	On	Oo	70
П	п	покон	Pokoi	Pp	80
Ϲ	ϲ	нскопнта	Iscopita		90
Р ℓ	ρ	рєцн	Reczi	Rr	100
С	с	слово	Slovo	Ss	200
Т	т	тєрло	Tuerdo	Tt	300
Ⓨ	γ	уѱнлонь	Ypsilon	Yi	400
Ꙋ ȣ	оy	ꙋкь	Vk	Vu	400
Ф	ф	фєрть	Fert	Ff	500
Х	х	хнрь	Hir	Hh	600
Ѱ	ѱ	псı	Psi	Ps	700
Ѡ	ѡ	ѡть	Ot	Oo	800
Ц	ц	ѱа	Scta	Sct ch	
Ц	ц	цн	Czi	Cz	900
Ꙍ Ⓥ	ꙍ	чєрвь	Ceru	C	1000
Ш	ш	шл	Sca	Sc	
Ь	ь	ѥрь	Yer		
Ѣ	ѣ	нє, м, ı	Ye	Ja	
Н ӥ	ӥ	ıа	Ya	Ya	
Ѥ	ѥ	ѥ	Ye	Ye	
Ю	ю	ıо	Yo	Yo	
Ю	ю	ıѫ	Yu	Yѫ	

ꙗꙍꙅꙁ Ꙟᴍᴅᴇᴍ, ᴢᴅᴇᴇᴀᴏᴅᴜ ᴇᴅᴜᴅᴇᴅ, Ꙟᴅᴅᴇᴩᴅᴇᴇᴛ ᴅᴜᴇᴏᴇ ᴛᴡᴇ: ᴡᴇᴩᴇᴅᴇᴇᴜᴣᴜᴅᴅᴛ ᴩᴩᴅᴛ ᴇᴇᴩᴩᴇ ᴇᴧᴇᴇᴧᴇᴇᴇᴅᴜᴣᴇᴛ ᴡᴇᴅ ᴅᴇᴇᴇᴛᴧᴣ Ꙟᴇᴇᴇᴇᴩᴇᴇᴜ φᴍᴅᴇᴇᴇᴇᴜᴣ ᴜᴜᴜᴇᴩᴇᴇᴅᴜᴜ ᴜᴜᴜᴧᴍ Ꙟᴘᴣᴩᴅᴇᴣ. ᴣᴅᴇᴇᴜᴜᴇ Ꙟᴍᴅᴇᴍ ᴜᴩᴇᴇᴇᴅᴜᴣᴇ Ꙟᴇᴇᴧᴣ ᴅᴇᴅᴣᴜ ᴅᴜᴅᴅ ᴇᴅᴜᴜᴣᴄ ᴍᴇᴜᴄᴩᴩᴜᴜᴣᴇᴇᴇᴇᴣᴜᴇᴇ ᴇᴇᴇᴣ Ꙟᴜᴜ ᴜᴘ ᴇᴇᴇᴜ ᴜᴜᴅᴇᴇᴜᴅᴇ φᴇᴇᴇᴇᴇᴅᴣ. ᴜᴜᴛᴅᴘᴇ

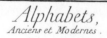

Alphabets,
Anciens et Modernes.

135

도구와 기계 | 소모용 솔

취미 · 생활용품 | 카드와 판지

가죽 기술 | 벨트

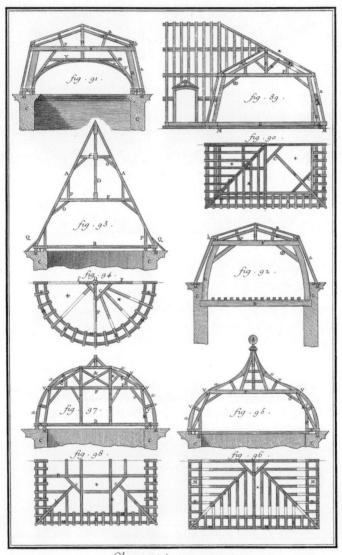

fig. 91 fig. 89

fig. 90

fig. 93

fig. 92

fig. 94

fig. 97 fig. 95

fig. 98 fig. 96

Charpente, autres combles.

p. 455

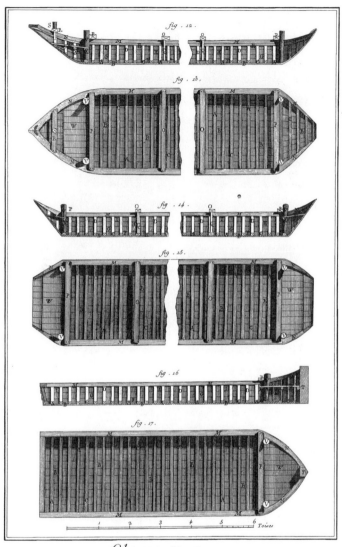

Charpente, *Bateaux*.

p. 511

목재 기술 | 장비와 시설

목재 기술 | 선박

목재 기술 | 장비와 시설

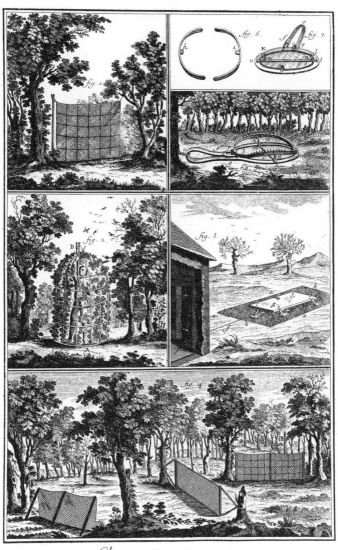

Chasse, Petites Chasses et Pieges.

과학, 인문, 기술에 관한 도판집 제2권 2부(1763)

목재 기술 | 수레

상류사회의 풍속 | 사냥

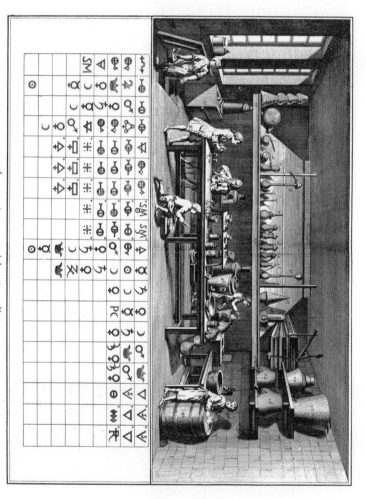

Laboratoire et table des Raports.

p. 558/559

과학 | 외과학

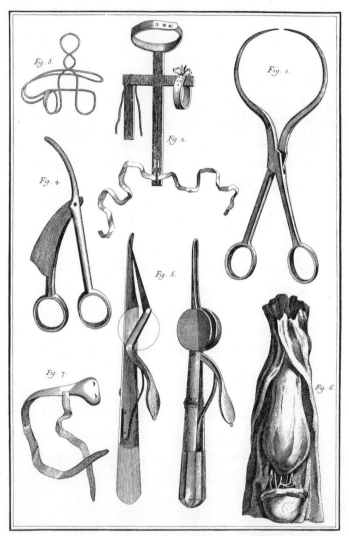

Chirurgie.

p. 589

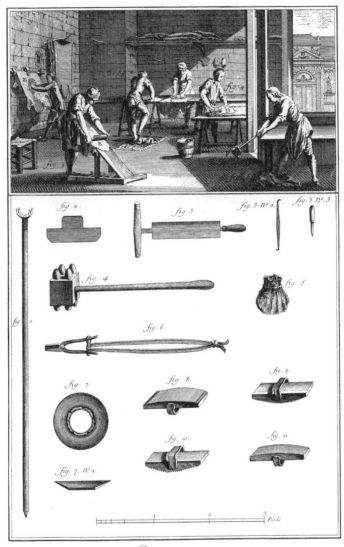

Corroyeur.

수공예 | 수예

미술 | 소묘

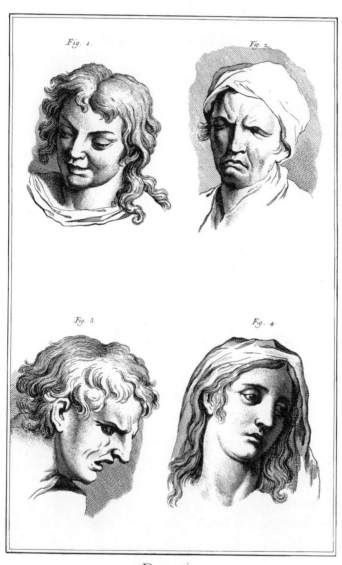

Dessein,
Expreſſion des Paſſions.

p. 691

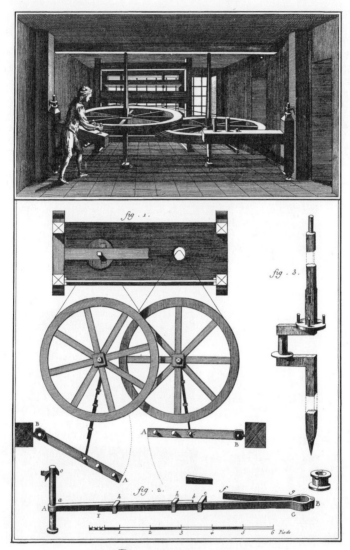

fig. 1.

fig. 3.

fig. 2.

B A
A A B

a o A h h b e f g B
Y A 1 2 3 4 5 6 Pieds G

Diamantaire.

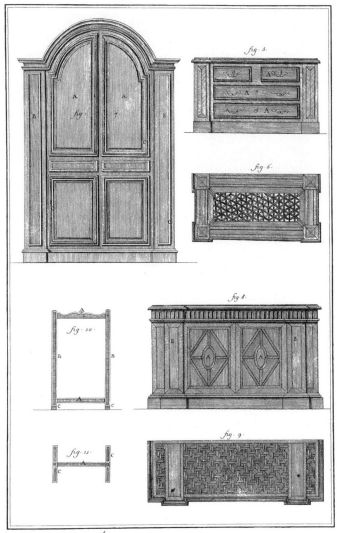

Ébèniste et Marquéterie

과학, 인문, 기술에 관한 도판집 제3권(1765)

목재 기술 | 가구

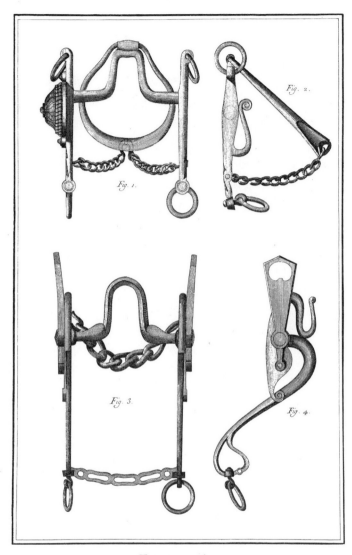

Fig. 1. *Fig. 2.* *Fig. 3.* *Fig. 4.*

Eperonnier.

수공예 | 법랑과 칠보

마차와 마구 | 마구

금속 기술 | 못 · 핀 · 바늘

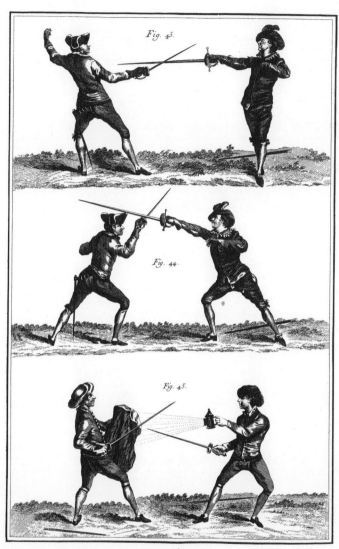

Fig. 43.

Fig. 44.

Fig. 45.

Escrime,

p. 779

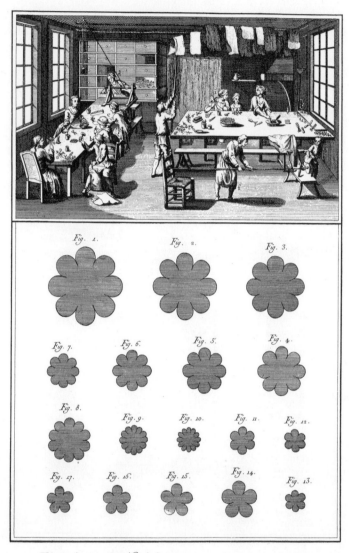

Fleuriste Artificiel, Plans d'emporte-pièces de Feuilles de Fleurs.

p. 805

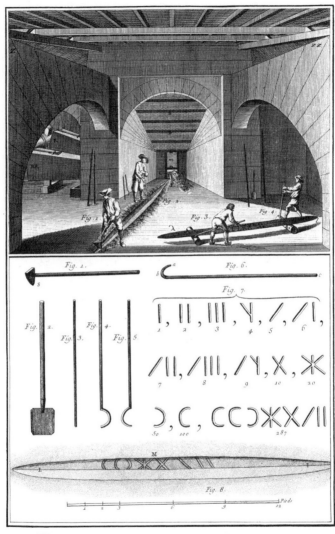

Forges, 2ᵉ *Section, Fourneau à Fer, Faire le Moulle de la Gueuse.*

취미 · 생활용품 | 구둣골

금속 기술 | 도검

가죽 기술 | 모피

취미 · 생활용품 | 가방과 케이스

가죽 기술 | 장갑

도자 · 유리 기술 | 유리

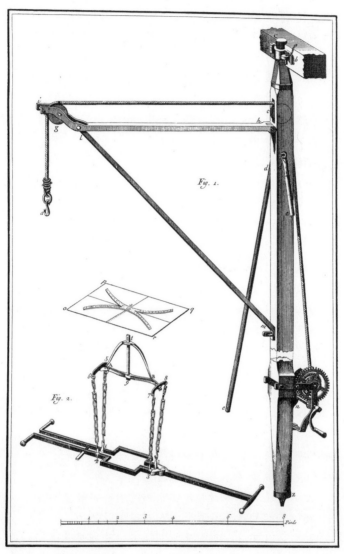

Fig. 1.

Fig. 2.

Glaces, Dévelopement de la Potence et de la Tenaille.

Glaces, l'Opération de Trejetter.

p. 935

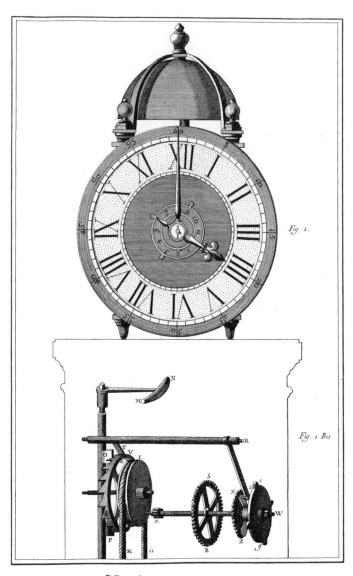

Fig. 1.

Fig. 1. Bis

Horlogerie Reveil à Poids.

p. 968

도구와 기계 | 시계

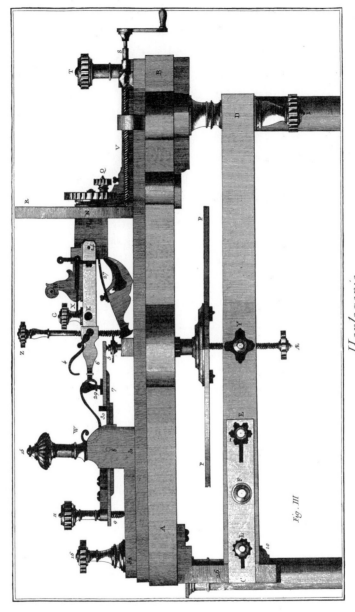

Horlogerie,
Profil de la Machine de Sully pour fendre les Roues.

Fig. III

982 시계 제조, 1부 — 도티오의 균시차 시계
983 시계 제조, 1부 — 베르투의 균시차 진자시계
984 시계 제조, 1부 — 리바의 균시차 진자시계
985 시계 제조, 1부 — 리바가 설계한 균시차 회중시계의 문자판 및 이면 장치
986 시계 제조, 1부 — 초침이 있고 평년, 윤년, 월일 및 균시차를 표시하는 진자시계
987 시계 제조, 1부 — 아미로의 균시차 진자시계
988 시계 제조, 1부 — 문자판이 돌아가는 균시차 진자시계
989 시계 제조, 1부 — 르 봉의 균시차 진자시계
990 시계 제조, 1부 — 르 봉의 균시차 진자시계
991 시계 제조, 1부 — 일반 회중시계 분해도
992 시계 제조, 1부 — 평형 바퀴를 장착한 회중시계
993 시계 제조, 1부 — 평형 바퀴를 장착한 회중시계 분해도
994 시계 제조, 1부 — 자명종 회중시계, 초침이 있으며 월일 및 균시차를 표시하는 회중시계
995 시계 제조, 1부 — 실린더 탈진기를 장착한 반복 타종 회중시계
996 시계 제조, 1부 — 반복 타종 회중시계의 이면 장치
997 시계 제조, 1부 — 초침과 반복 타종 기능이 있는 균시차 회중시계 및 기타 시계
998 시계 제조, 1부 — 다양한 반복 타종 시계
999 시계 제조, 1부 — 진자를 매다는 장치, 다양한 시계 제작 도구
1000 시계 제조, 1부 — 시계 세공용 선반(旋盤) 및 다양한 도구
1001 시계 제조, 1부 — 다양한 도구
1002 시계 제조, 1부 — 다양한 도구
1003 시계 제조, 1부 — 다양한 도구
1004 시계 제조, 1부 — 다양한 도구
1005 시계 제조, 1부 — 시계태엽 감는 기구, 톱니바퀴를 케이스 안에 똑바로 장착하기 위한 장비

1006 시계 제조, 1부 — 르뇨 드 샬롱이 설계한 퓨지(원뿔도르래) 절삭기

1007 시계 제조, 1부 — 르 리에브르가 설계한 퓨지 절삭기

1008 시계 제조, 1부 — 다양한 톱니바퀴 맞물림의 예

1009 시계 제조, 1부 — 설리의 톱니바퀴 절삭기 사시도

1010 시계 제조, 1부 — 설리의 톱니바퀴 절삭기 평면도

1011 시계 제조, 1부 — 설리의 톱니바퀴 절삭기 측면도

1012 시계 제조, 1부 — 설리의 톱니바퀴 절삭기 상세도

1013 시계 제조, 1부 — 윌로의 시계 톱니바퀴 절삭기 사시도

1014 시계 제조, 1부 — 윌로의 톱니바퀴 절삭기 측면도

1015 시계 제조, 1부 — 윌로의 톱니바퀴 절삭기 상세도

1016 시계 제조, 1부 — 차임 사시도

1017 시계 제조, 1부 — 톱니바퀴 및 차임 작동 장치 상세도

1018 시계 제조, 1부 — 진자의 선팽창률을 측정하기 위한 고온계

1019 시계 제조, 2부 — 톱니를 둥글게 다듬는 기계

1020 시계 제조, 2부 — 톱니 연마기

1021 시계 제조, 2부 — 톱니 연마기

1022 시계 제조, 2부 — 톱니 연마기

1023 시계 제조, 2부 — 톱니 연마기

1024 시계 제조, 2부 — 회전축의 마찰을 시험하는 기구

1025 시계 제조, 2부 — 회전축 마찰 시험기

1026 시계 제조, 2부 — 회전축 마찰 시험기

1027 시계 제조, 2부 — 회전축 마찰 시험기

1028 시계 제조, 2부 — 회전축 마찰 시험기

1029 시계 제조, 2부 — 평형 바퀴의 톱니를 고르게 다듬는 기계

1030 시계 제조, 2부 — 평형 바퀴의 톱니를 고르게 다듬는 기계

1031 시계 제조, 2부 — 평형 바퀴의 톱니를 고르게 다듬는 기계

과학, 인문, 기술에 관한 도판집 제4권(1767)

과학 | 수학

 1035 과학과 수학 — 기하학

 1036 과학과 수학 — 기하학

 1037 과학과 수학 — 기하학

 1038 과학과 수학 — 기하학

 1039 과학과 수학 — 기하학

 1040 과학과 수학 — 삼각법

 1041 과학과 수학 — 삼각법

과학 | 지리학과 지도학

 1042 과학과 수학 — 측량(측지학)

 1043 과학과 수학 — 측량

 1044 과학과 수학 — 측량

과학 | 수학

 1045 과학과 수학 — 대수학과 산술

 1046 과학과 수학 — 파스칼의 계산기

 1047 과학과 수학 — 원뿔곡선

 1048 과학과 수학 — 원뿔곡선

 1049 과학과 수학 — 원뿔곡선

 1050 과학과 수학 — 해석학

 1051 과학과 수학 — 해석학

과학 | 물리학

 1052 과학과 수학 — 역학(기계학)

 1053 과학과 수학 — 역학

 1054 과학과 수학 — 역학

 1055 과학과 수학 — 역학

 1056 과학과 수학 — 역학

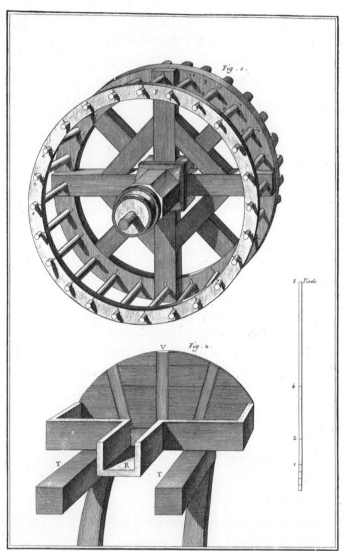

Fig. 1.

Fig. 2.

8 Pieds

Hydraulique, Noria.

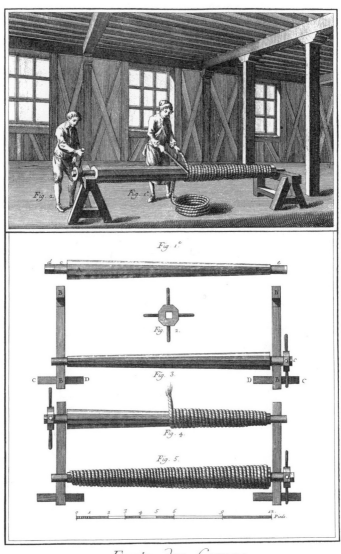

Fonte des Canons
l'Opération de Charger le trousseau de Torches ou Nattes.

p. 1152

과학 | 물리학

군사 | 대포

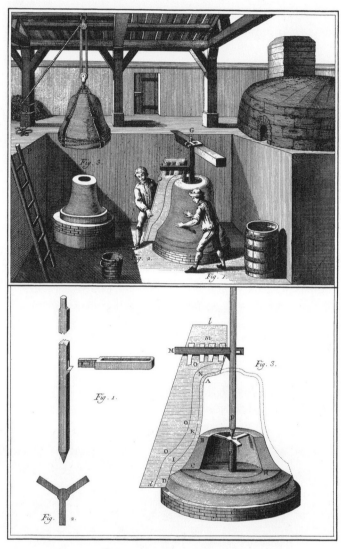

Fonte des Cloches, Fabrication du Moule.

p. 1172

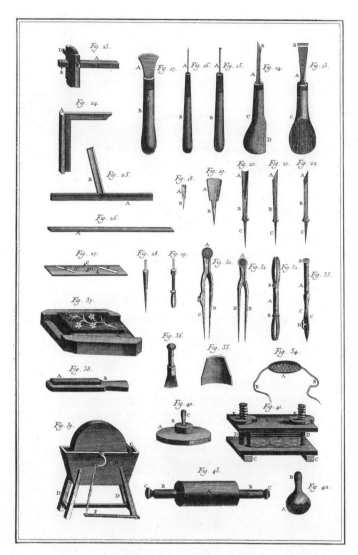

Gravure en Bois, Outils.

p. 1208

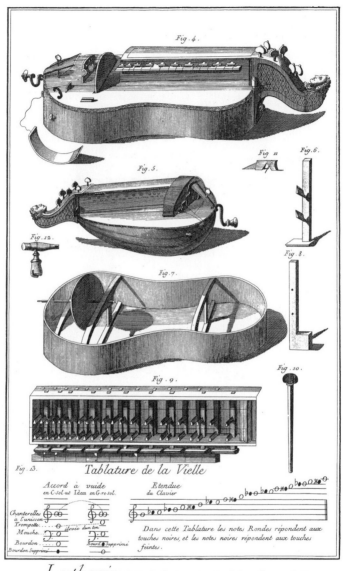

Fig. 4.

Fig. 5.

Fig. 11.

Fig. 6.

Fig. 12.

Fig. 7.

Fig. 8.

Fig. 10.

Fig. 9.

Fig. 13.

Tablature de la Vielle

Accord à vuide
en C-sol-ut Idem en G-re-sol.

Etendue
du Clavier

Chanterelles
à l'unisson
Trompette
Mouche élevée d'un ton
Bourdon
Bourdon Supprimé

Bourd. Supprimé

Dans cette Tablature les notes Rondes répondent aux
touches noires, et les notes noires répondent aux touches
feintes.

Lutherie, Suite des Instruments qu'on fait parler avec la Roue.

Marbrerie

Compartimens du pavé de l'Eglise de la Sorbonne

p. 1261

수공예 | 대리석지

건축 | 바닥

문자와 책 | 제지

1282 제지 — 종이 뜨는 틀 제작, 관련 도구 및 장비

1283 제지 — 초지 작업, 압착기

1284 제지 — 사이징 작업, 관련 장비

1285 제지 — 건조 작업, 관련 장비

1286 제지 — 마무리 및 정리 작업, 관련 장비

과학, 인문, 기술에 관한 도판집 제5권(1768)

과학 | 동물

1291 자연사, 동물계, 사족동물 — 1. 코끼리, 2. 코뿔소

1292 자연사, 동물계, 사족동물 — 1. 얼룩말, 2. 단봉낙타

1293 자연사, 동물계, 사족동물 — 1. 물소, 2. 무플런

1294 자연사, 동물계, 사족동물 — 1. 아이벡스, 2. 부시벅

1295 자연사, 동물계, 사족동물 — 1. 기린, 2. 애기사슴(쥐사슴)

1296 자연사, 동물계, 사족동물 — 1. 엘크, 2. 순록

1297 자연사, 동물계, 사족동물 — 1. 바비루사, 2. 테이퍼(맥),
3. 카피바라

1298 자연사, 동물계, 사족동물 — 1. 사자, 2. 호랑이

1299 자연사, 동물계, 사족동물 — 1. 표범(팬서), 2. 표범(레퍼드)

1300 자연사, 동물계, 사족동물 — 1. 퓨마, 2. 스라소니

1301 자연사, 동물계, 사족동물 — 1. 하이에나, 2. 곰

1302 자연사, 동물계, 사족동물 — 1. 사향고양이, 2. 아시아
사향고양이, 3. 제넷고양이

1303 자연사, 동물계, 사족동물 — 1. 비버, 2. 호저

1304 자연사, 동물계, 사족동물 — 1. 날여우박쥐, 2. 날다람쥐,
3. 다람쥐

1305 자연사, 동물계, 사족동물 — 1. 아르마딜로,
2. 두발가락나무늘보, 3. 주머니쥐

1306 자연사, 동물계, 사족동물 — 1. 개미핥기, 2. 천산갑,
3. 긴꼬리천산갑

Histoire Naturelle, Fig. 1 GROS-BEC DE JAVA. Fig. 2 BRUANT DU CANADA.
Fig. 3. BOUVREUIL D'AFRIQUE Fig. 4 MÉSANGE À TÊTE NOIRE DU CANADA Fig. 5 HIRONDELLE DE LA COCHINCHINE.

p. 1323

1307 자연사, 동물계, 수륙 양서 동물 — 1. 캐나다 수달, 2. 인도 바다표범, 3. 바다코끼리

1308 자연사, 동물계, 원숭이 및 유인원 — 1. 여우원숭이, 2. 몽구스, 3. 로리스

1309 자연사, 동물계, 원숭이 및 유인원 — 1. 오랑우탄, 2. 긴팔원숭이

1310 자연사, 동물계, 원숭이 및 유인원 — 1. 개코원숭이, 2. 사자꼬리마카크

1311 자연사, 동물계, 원숭이 및 유인원 — 1. 마카크, 2. 두크

1312 자연사, 동물계, 원숭이 및 유인원 — 1. 검은거미원숭이, 2. 거미원숭이

1313 자연사, 동물계, 원숭이 및 유인원 — 1. 타마린, 2. 마모셋

1314 자연사, 동물계, 고래류 — 1. 고래, 2. 향유고래, 3. 일각돌고래

1315 자연사, 동물계, 난생 사족동물 — 1. 육지 거북, 2. 바다거북, 3. 카멜레온

1316 자연사, 동물계, 개구리와 두꺼비 — 1. 황소개구리, 2. 피파

1317 자연사, 동물계, 파충류와 뱀 — 1. 악어, 2. 악어 알, 3. 토케이 게코

1318 자연사, 동물계, 파충류와 뱀 — 1. 다리가 아주 짧은 도마뱀, 2. 다리가 퇴화한 도마뱀, 3. 암컷 살무사

1319 자연사, 동물계, 파충류와 뱀 — 1. 방울뱀, 2. 방울뱀 꼬리, 3. 캐롤라이나의 독 없는 푸른 뱀, 4. 코브라

1320 자연사, 동물계, 조류 — 1. 타조, 2. 화식조, 3. 펠리컨, 4. 플라밍고

1321 자연사, 동물계, 조류 — 1. 뿔닭, 2. 뿔숲자고새, 3. 봉관조, 4. 자색쇠물닭

1322 자연사, 동물계, 조류 — 1. 마다가스카르 때까치, 2. 브라질 풍금조, 3. 네 개의 꽁지깃을 가진 선녀조, 4. 카옌 마나킨

1323 자연사, 동물계, 조류 — 1. 자바 콩새, 2. 캐나다 멧새, 3. 아프리카 피리새, 4. 캐나다 쇠박새, 5. 코친차이나 제비

1324 자연사, 동물계, 조류 — 1. 중국 파랑새, 2. 카옌의 붉은 찌르레기, 3. 구관조, 4. 카옌의 푸른 장식새

1325 자연사, 동물계, 조류 — 1. 솔잣새, 2. 개미잡이, 3. 큰 종달새, 4. 갈색 열대 비둘기, 5. 필리핀 줄무늬뜸부기

1326 자연사, 동물계, 조류 — 1. 희망봉 꿀새, 2. 마다가스카르 벌잡이새, 3. 필리핀 물총새, 4. 생도맹그 벌잡이부치새, 5. 카옌 딱따구리

1327 자연사, 동물계, 조류 — 1. 흰꼬리수리, 2. 알프스 독수리, 3. 솔개, 4. 수리부엉이

1328 자연사, 동물계, 조류 — 1. 브라질의 청금강앵무, 2. 카커투(관앵무), 3. 암보이나 섬의 붉은 앵무, 4. 필리핀 앵무

1329 자연사, 동물계, 조류 — 1. 카옌의 흰목큰부리새, 2. 말루쿠 제도의 코뿔새, 3. 집게제비갈매기, 4. 뒷부리장다리물떼새

1330 자연사, 동물계, 조류 — 1. 암보이나 섬의 녹색비둘기, 2. 루피콜라(바위새), 3. 갈색 도요새, 4. 큰물닭

1331 자연사, 동물계, 조류 — 1. 카옌의 오색조, 2. 중국의 푸른 뻐꾸기, 3. 카옌의 녹색등트로곤, 4. 큰부리아니

1332 자연사, 동물계, 조류 — 1. 카옌의 푸른 나무발바리, 2. 카옌 벌새, 3. 벌새, 4. 댕기벌새, 5. 생도맹그 꾀꼬리, 6. 캐나다 동고비

1333 자연사, 동물계, 조류 — 1. 도가머리가 있는 마다가스카르 딱새, 2. 소등쪼기새, 3. 희망봉의 찌르레기, 4. 목도리도요

1334 자연사, 동물계, 조류 — 1. 극락조, 2. 열대새, 3. 뿔까마귀

1335 자연사, 동물계, 조류 — 1. 두루미, 2. 쇠재두루미, 3. 댕기가 있는 붉은왜가리, 4. 관두루미

1336 자연사, 동물계, 조류 — 1. 장다리물떼새, 2. 세네갈 물떼새, 3. 루이지애나 검은물떼새, 4. 아메리카 물꿩

1337 자연사, 동물계, 조류 — 1. 따오기, 2. 저어새, 3. 검은머리물떼새, 4. 갈매기

1338 자연사, 동물계, 조류 — 1. 뿔논병아리, 2. 바다오리, 3. 퍼핀(코뿔바다오리), 4. 바다쇠오리

Histoire Naturelle, INSECTES.

1361　자연사, 동물계, 어패류 — 바닷조개
1362　자연사, 동물계, 어패류 — 바닷조개
1363　자연사, 동물계, 어패류 — 바닷조개
1364　자연사, 동물계, 어패류 — 바닷조개
1365　자연사, 동물계, 어패류 — 다각(多殻) 바닷조개
1367　자연사, 동물계, 곤충류 — 곤충
1368　자연사, 동물계, 곤충류 — 곤충
1369　자연사, 동물계, 곤충류 — 곤충
1370　자연사, 동물계, 곤충류 — 곤충
1371　자연사, 동물계, 곤충류 — 곤충
1372　자연사, 동물계, 곤충류 — 곤충
1373　자연사, 동물계, 곤충류 — 곤충
1374　자연사, 동물계, 곤충류 — 곤충
1375　자연사, 동물계, 곤충류 — 곤충
1376/1377　자연사, 동물계, 곤충류 — 현미경으로 본 이
1378/1379　자연사, 동물계, 곤충류 — 현미경으로 본 벼룩
1380　자연사, 동물계, 자포동물 — 폴립 군체
1381　자연사, 동물계, 자포동물 — 폴립 군체
1382　자연사, 동물계, 자포동물 — 폴립 군체
1383　자연사, 동물계, 자포동물 — 폴립 군체
1384　자연사, 동물계, 자포동물 — 폴립 군체
1385　자연사, 동물계, 자포동물 — 폴립 군체
1386　자연사, 동물계, 자포동물 — 폴립 군체
1387　자연사, 동물계, 해면동물 — 해면

과학 | 식물

1388　자연사, 식물계 — 갈조류
1389　자연사, 식물계 — 1. 페루 선인장(귀면각), 2. 덩굴성 선인장,
　　　　3. 대극
1390　자연사, 식물계 — 1. 바나나, 2. 파인애플, 3. 미모사
1391　자연사, 식물계 — 1. 용혈수, 2. 부채야자, 3. 코코야자,

4. 사고야자

1392 자연사, 식물계 — 1. 후추, 2. 구장

1393 자연사, 식물계 — 1. 소귀나무, 2. 바닐라

1394 자연사, 식물계 — 1. 커피나무, 2. 사탕수수, 3. 차나무

1395 자연사, 식물계 — 1. 카카오, 2. 육계나무

1396 자연사, 식물계 — 1. 기나나무, 2. 계수나무

1397 자연사, 식물계 — 식물학의 원리, 투르느포르의 분류 체계

1398 자연사, 식물계 — 식물학의 원리, 린네의 분류 체계

과학 | 화석

1399 자연사, 광물계, 1부 — 패석

1400 자연사, 광물계, 1부 — 해양 생물 화석

1401 자연사, 광물계, 1부 — 해양 생물 화석

1402 자연사, 광물계, 1부 — 해양 생물 화석

1403 자연사, 광물계, 1부 — 해양 생물 화석

1404 자연사, 광물계, 1부 — 버섯돌산호류 화석, 벨렘나이트

1405 자연사, 광물계, 1부 — 해양 생물 화석

1406 자연사, 광물계, 1부 — 해양 생물 화석

1407 지연사, 광물계, 1부 — 물고기 화석, 모수석

1408 자연사, 광물계, 1부 — 동식물 화석

1409 자연사, 광물계, 1부 — 폐허가 그려진 피렌체의 돌, 모수석 및 동물 화석

1410 자연사, 광물계, 1부 — 피렌체의 돌, 모수석 및 식물 화석

1411 자연사, 광물계, 1부 — 식물 화석

1412 자연사, 광물계, 1부 — 식물 화석

과학 | 광물

1413 자연사, 광물계, 2부 — 결정체

1414 자연사, 광물계, 2부 — 결정체

1415 자연사, 광물계, 2부 — 결정체

1416 자연사, 광물계, 2부 — 결정체

1417 자연사, 광물계, 2부 — 결정체

1418 자연사, 광물계, 2부 — 결정체

1419 자연사, 광물계, 2부 — 결정체

1420 자연사, 광물계, 2부 — 결정체

1421 자연사, 광물계, 2부 — 종유석, 이글스톤

1422 자연사, 광물계, 3부 — 황철석 및 백철석 결정체

1423 자연사, 광물계, 3부 — 금속광물 결정체

1424 자연사, 광물계, 3부 — 금속광물 결정체

과학 | 지질

1425 자연사, 광물계, 4부 — 1. 층이 지지 않고 덩어리로
솟아오른 알프스 산맥 2. 여러 지층으로 이루어진 산의
단면

1426 자연사, 광물계, 4부 — 1. 마이센 그라이펜슈타인의 기암,
2. 마이센 샤이벤베르크의 현무암 기둥

1427 자연사, 광물계, 4부 — 1. 보헤미아 아데르바흐의 기암,
2. 에게 해 안티파로스 섬의 유명한 동굴

과학 | 빙하

1428/1429 자연사, 광물계, 5부 — 베른 주의 그린델발트 산악빙하
마을

1430 자연사, 광물계, 5부 — 1. 그라우뷘덴 베르니나알프스의
빙하, 2. 빙하가 녹아 흘러내리는 베른 주의 슈타우바흐
폭포

1431 자연사, 광물계, 5부 — 1. 사부아의 빙하, 2. 베른 주
게텐베르크의 빙하

과학 | 화산

1432/1433 자연사, 광물계, 6부 — 1757년의 베수비오 화산 전경

1434/1435 자연사, 광물계, 6부 — 1754년의 베수비오 화산 폭발

1436/1437 자연사, 광물계, 6부 — 1754년의 화산 폭발로 베수비오

산의 사면을 흘러내리는 용암

과학 | 지질

과학 | 광산

화학 기술 | 소금

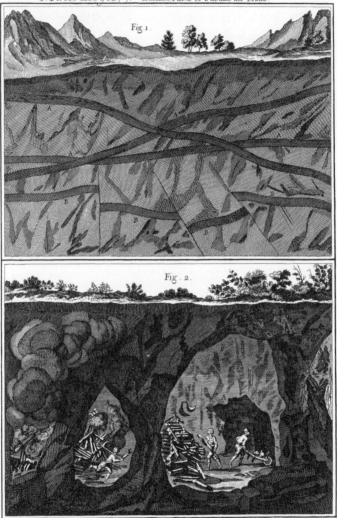

Fig. 1.

Fig. 2.

Histoire Naturelle Fig.1. A.A. Filons ou Veines Métalliques horisontales et croisées. B. Filon dont le cours est brisé ou interrompu. Fig. 2. A.A. Maniere de mettre le Feu dans les souterrains des Mines pour attendrir la Roche et faciliter l'exploitation.

과학 | 광산

금속 기술 | 수은

금속 기술 | 금

금속 기술 | 동

금속 기술 | 주석과 양철

금속 기술 | 광산

금속 기술 | 납

화학 기술 | 비스무트 · 코발트 · 비소 · 황

1501 야금술 — 비스무트 용해 작업

금속 기술 | 아연

1502 광산광물학, 아연 — 아연 야금로

화학 기술 | 비스무트 · 코발트 · 비소 · 황

1503 광산광물학, 코발트 및 비소 — 코발트 및 비소 제조 시설

1504 광산광물학, 황 — 황철석에서 황을 추출하는 작업

1505 광산광물학, 황 — 막대황 제조 시설, 증류 시설

1506 광산광물학, 황 — 승화 시설

화학 기술 | 질산칼륨

1508 광산광물학, 질산칼륨 추출 — 흙과 잿물 등을 이용해
 질산칼륨 추출용 용액을 만드는 시설

1509 광산광물학, 질산칼륨 추출 — 원료 준비 도구 및 장비

1510 광산광물학, 질산칼륨 추출 — 도가니 가마 측면도 및
 평면도

1511 광산광물학, 질산칼륨 추출 — 용액 가열 및 냉각 작업에
 필요한 도구와 용기

1512/1513 광산광물학, 질산칼륨 정제 — 질산칼륨 정제 공장 및 부속
 건물 전체 평면도

1514/1515 광산광물학, 질산칼륨 정제 — 정제 공장 종단면도 및
 횡단면도

1516 광산광물학, 질산칼륨 정제 — 농축 용액을 퍼 담고 결정을
 걷어 내는 작업, 관련 도구

1517 광산광물학, 질산칼륨 정제 — 가마 단면도 및 평면도

1518 광산광물학, 질산칼륨 정제 — 각 작업장의 시설 및 장비
 일부

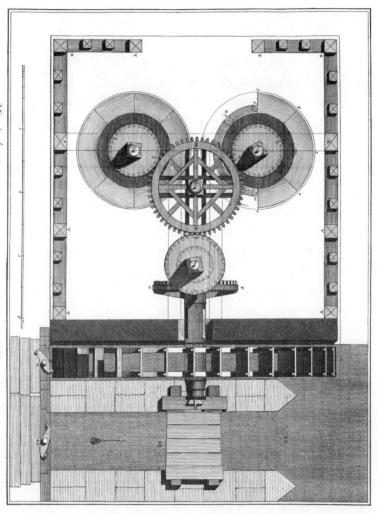

Minéralogie, Fabrique de la Poudre à Canon, Plan du Moulin à Meule roulante.

p. 1528/1529

군사 | 화약

1520/1521 광산광물학, 화약 제조 — 분쇄기 평면도

1522/1523 광산광물학, 화약 제조 — 분쇄기 입면도

1524 광산광물학, 화약 제조 — 분쇄기 측면도

1525 광산광물학, 화약 제조 — 분쇄 공장 내부, 관련 도구

1526 광산광물학, 화약 제조 — 분쇄기 부품 및 관련 도구

1528/1529 광산광물학, 화약 제조 — 회전 숫돌이 달린 분쇄기 평면도

1530/1531 광산광물학, 화약 제조 — 회전 숫돌이 달린 분쇄기 세로
입면도

1532 광산광물학, 화약 제조 — 회전 숫돌이 달린 분쇄기 가로
입면도

1533 광산광물학, 화약 제조 — 회전 숫돌이 달린 분쇄기 사시도
및 상세도

1534 광산광물학, 화약 제조 — 회전 숫돌이 달린 분쇄기 상세도

1535 광산광물학, 화약 제조 — 사별(체질) 작업, 작업장 부분
평면도

1536 광산광물학, 화약 제조 — 사별 도구 및 장비

1537 광산광물학, 화약 제조 — 탈수장 측면도, 건조대 상세도

1538/1539 광산광물학, 화약 제조 — 탈수 및 건조 시설

1540/1541 광산광물학, 화약 제조 — 광택기 평면도

1542/1543 광산광물학, 화약 제조 — 광택기 입면도, 수차 및 수로
단면도

1544 광산광물학, 화약 제조 — 광택기 입면도 및 상세도

1545 광산광물학, 화약 제조 — 입자를 둥글게 만드는 기계

1546 광산광물학, 화약 제조 — 화약 성능 시험용 총포 및 기타
기구

화학 기술 | 황산 · 명반

1547 광산광물학, 황산염 — 황산염 추출 작업, 가마 단면도

1548 광산광물학, 명반 — 명반 제조

화학 기술 | 소금

화학 기술 | 석탄 · 슬레이트

화학 기술 | 유연

음식료품 | 치즈

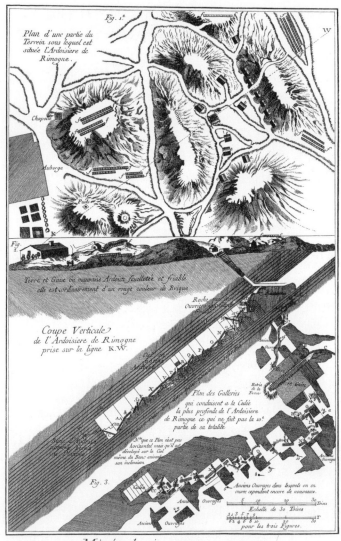

Minéralogie, Ardoiserie de la Meuse.

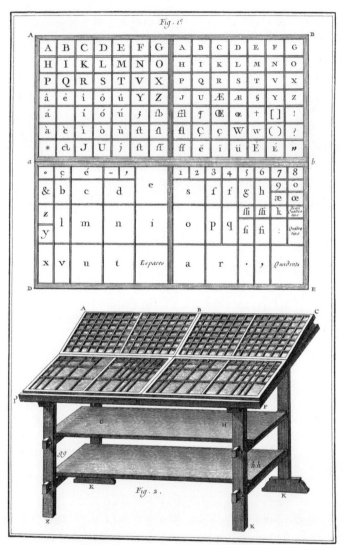

Imprimerie, Casse.

p. 1600

Manège, Plan de Terre de la Croupe au mur.

p. 1634

마차와 마구 | 편자 · 마의술

마차와 마구 | 바퀴

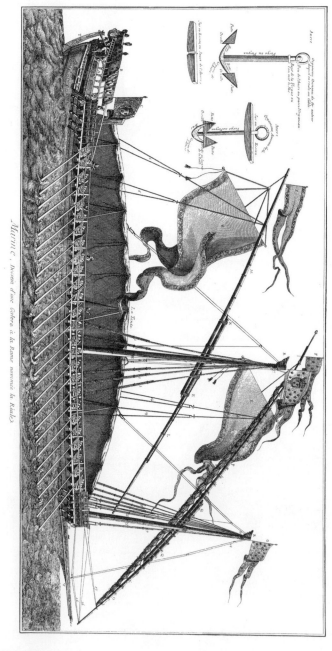

Marine, Dessein d'une Galère à la Rame nommée la Reale

p. 1676/1677

217

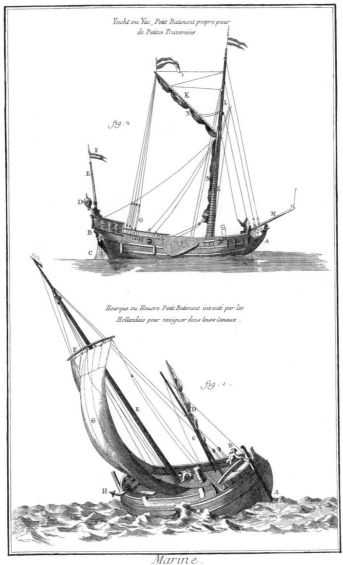

Yacht ou Yac, Petit Batiment propre pour
de Petites Traversées

Hourque ou Houcre. Petit Batiment inventé par les
Hollandais pour naviguer dans leurs Canaux.

Marine.

p. 1700

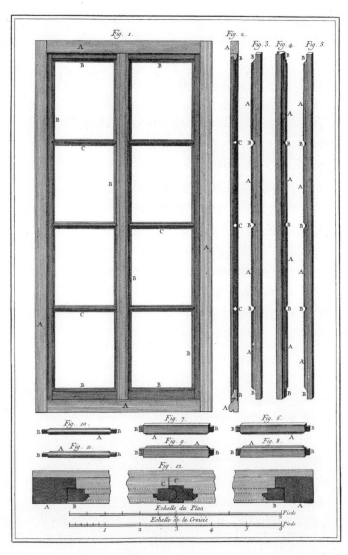

Menuisier en Batiment; Croisée a Verres ou Glaces.

p. 1763

목재 재단

1772 목공, 건축 — 창호 위의 마르세유식 아치형 벽면을 위한
목재 재단

1773 목공, 건축 — 창호 위의 마르세유식 아치형 벽면을 위한
목재 재단

1774 목공, 건축 — 창호 위의 아치형 벽면을 위한 목재 재단

1775 목공, 건축 — 둥근 곡면을 위한 목재 재단

1776 목공, 건축 — 경사진 곡면을 위한 목재 재단

1777 목공, 건축 — 계단 천장을 위한 목재 재단

1778 목공, 건축 — 타원형 계단을 위한 목재 재단

1779 목공, 건축 — 모퉁이 및 니치(벽감)의 스퀸치 구조를 위한
목재 재단

1780 목공, 건축 — 니치의 스퀸치 구조를 위한 목재 재단

1781 목공, 건축 — 교차볼트를 위한 목재 재단

1782 목공, 건축 — 수도원 아치 및 볼트를 위한 목재 재단

1783 목공, 건축 — 돔형 및 첨두형 볼트를 위한 목재 재단

목재 기술 | 가구

1784 목공, 가구 — 작업장, 스툴 상세도

1785 목공, 가구 — 스툴 및 긴 의자

1786 목공, 가구 — 스툴 및 발 보온기

1787 목공, 가구 — 의자

1788 목공, 가구 — 팔걸이의자

1789 목공, 가구 — 팔걸이의자 및 안락의자

1790 목공, 가구 — 안락의자 및 2인용 소파

1791 목공, 가구 — 소파

1792 목공, 가구 — 소파

1793 목공, 가구 — 침대 의자

1794 목공, 가구 — 침대 겸용 소파

1795 목공, 가구 — 휴식용 침대

1796 목공, 가구 — 찬장

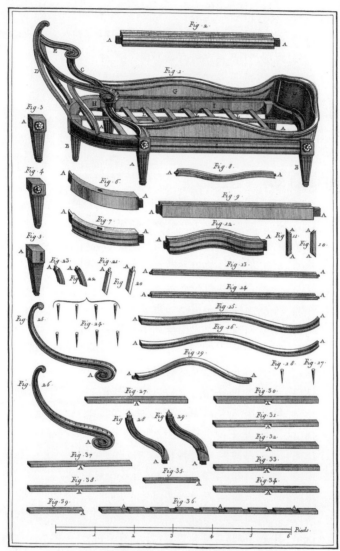

Menuisier en Meubles, Duchesse.

1797 목공, 가구 — 장롱

1798 목공, 가구 — 폴란드식 침대

1799 목공, 가구 — 프랑스식 침대

1800 목공, 가구 — 이탈리아식 침대

1801 목공, 가구 — 세공용 형판

1802 목공, 가구 — 형판

1803 목공, 가구 — 형판

마차와 마구 | 차체

1804 목공, 차체 — 작업장, 베를린형 사륜마차

1805 목공, 차체 — 프랑스식 베를린형 사륜마차

1806 목공, 차체 — 프랑스식 베를린형 사륜마차 상세도

1807 목공, 차체 — 프랑스식 베를린형 사륜마차 상세도

1808 목공, 차체 — 프랑스식 베를린형 사륜마차 상세도

1809 목공, 차체 — 프랑스식 베를린형 사륜마차 상세도

1810 목공, 차체 — 프랑스식 베를린형 사륜마차 상세도

1811 목공, 차체 — 프랑스식 베를린형 사륜마차 상세도

1812 목공, 차체 — 영국식 승합마차

1813 목공, 차체 — 영국식 승합마차 상세도

1814 목공, 차체 — 마주 보고 앉는 영국식 마차

1815 목공, 차체 — 마주 보고 앉는 영국식 마차 상세도

1816 목공, 차체 — 영국식 1인승 마차

1817 목공, 차체 — 영국식 1인승 마차 상세도

1818 목공, 차체 — 경량 사륜마차

1819 목공, 차체 — 경량 사륜마차 상세도

1820 목공, 차체 — 서서 탈 수 있는 경량 마차

1821 목공, 차체 — 서서 탈 수 있는 경량 마차 상세도

1822 목공, 차체 — 역마차

1823 목공, 차체 — 역마차 상세도

1824 목공, 차체 — 이륜마차

1825 목공, 차체 — 이륜마차 상세도

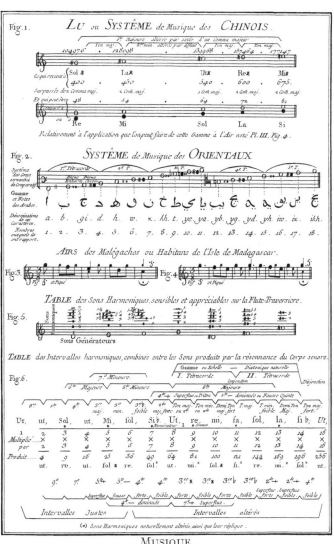

MUSIQUE.

1851 음악 — 중국 및 동양 음악의 체계, 마다가스카르 가곡,
 플루트의 배음, 화성 음정
1852 음악 — 낮은 배음의 발생, 이중창곡

과학, 인문, 기술에 관한 도판집 제7권(1771)

도자 · 유리 기술 | 거울

1857 거울 제조 — 유리판 뒷면에 주석과 수은의 합금을 입히는
 작업, 관련 장비
1858 거울 제조 — 유리판 뒷면에 주석과 수은의 합금을 입히는
 작업에 필요한 도구 및 장비
1859 거울 제조 — 작업장, 작업대
1860 거울 제조 — 도구 및 장비
1861 거울 제조 — 도구 및 장비
1862 거울 제조 — 도구 및 장비
1863 거울 제조 — 도구 및 장비
1864 거울 제조 — 도구 및 장비

금속 기술 | 주화

1865 화폐 주조 — 작업장, 주형 제작 및 주조 작업에 필요한
 도구와 장비
1866 화폐 주조 — 주조 도구, 송풍구가 있는 금 용해로
1867 화폐 주조 — 금 용해 작업에 필요한 도구 및 장비
1868 화폐 주조 — 송풍기(풀무)가 달린 금 용해로
1869 화폐 주조 — 은 용해로 및 관련 도구
1870 화폐 주조 — 구리 및 구리 합금 용해로
1871 화폐 주조 — 말이 끄는 압연기, 압연기 평면도
1872 화폐 주조 — 압연기 입면도
1873 화폐 주조 — 압연기 상세도
1874 화폐 주조 — 금 풀림(어닐링) 작업장, 관련 도구

미술 | 모자이크

수공예 | 금속

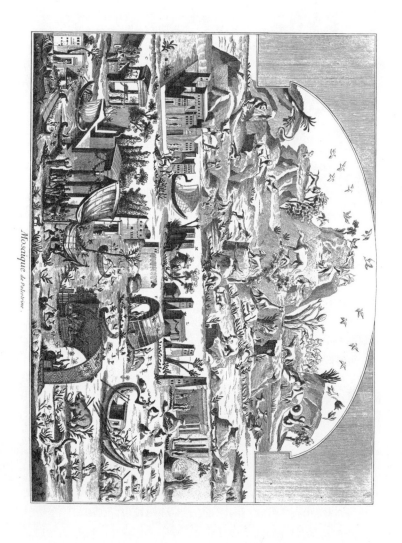

Mosaïque de Palestrine.

p. 1888/1889

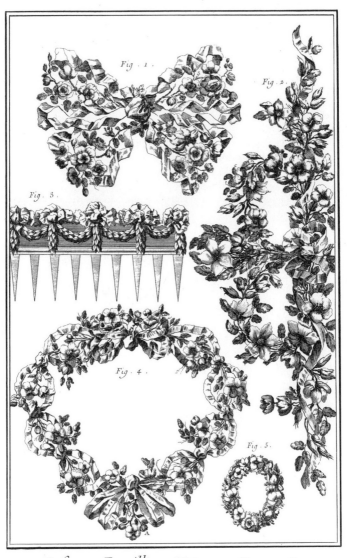

Fig . 1 .

Fig . 2 .

Fig . 3 .

Fig . 4 .

Fig . 5 .

Orfèvre Jouaillier, Metteur en Œuvre, Brillans.

1901 금은세공 — 도구

1902 금은세공 — 도구 및 장비

1903 금은세공 — 도구

1904 금은세공 — 소형 용해로, 관련 도구 및 장비

1905 금은세공 — 대형 용해로, 관련 도구 및 장비

1906 금은세공 — 식기류 세공용 선반(旋盤)

1907 금은세공 — 식기류 세공용 선반 상세도

1908 금은세공 — 세척기

1909 귀금속 패물 세공 — 작업장, 회중시계 상세도

1910 귀금속 패물 세공 — 가위, 칼자루, 반지 및 기타 세공품

1911 귀금속 패물 세공 — 지팡이 머리, 부조 장식이 있는 사각 함

1912 귀금속 패물 세공 — 다양한 형태의 장식 함

1913 귀금속 패물 세공 — 도구

1914 귀금속 패물 세공 — 도구

1915 귀금속 패물 세공 — 도구 및 설비

수공예 | 보석

1916 귀금속 및 보석 조립 — 작업장, '위대한 무굴인' 등의
진귀한 다이아몬드

1917 귀금속 및 보석 조립 — 다양한 다이아몬드 컷

1918 귀금속 및 보석 조립 — 보석 틀

1919 귀금속 및 보석 조립 — 다양한 장신구 및 장식품

1920 귀금속 및 보석 조립 — 다양한 장신구 및 기타 물품

1921 귀금속 및 보석 조립 — 다양한 장신구 및 기타 물품

1922 귀금속 및 보석 조립 — 다양한 장신구 및 기타 물품

1923 귀금속 및 보석 조립 — 작업대 및 도구

1924 귀금속 및 보석 조립 — 도구

1925 귀금속 및 보석 조립 — 도구

1926 귀금속 및 보석 조립 — 도구

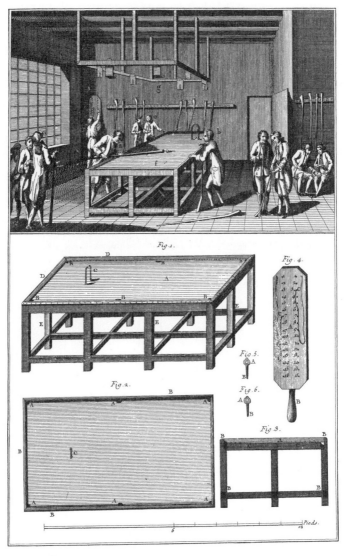

Paulmerie, Salle de Billard et Instrumens de Billard.

가죽 기술 | 양피지

1927 양피지 제조 — 양피지 제조장, 재료 및 장비

1928 양피지 제조 — 도구 및 장비

1929 양피지 제조 — 도구 및 장비

1930 양피지 제조 — 작업용 틀

1931 양피지 제조 — 도구

1932 양피지 제조 — 용도별 양피지 견본, 압축기, 절단 작업대

1933 양피지 제조 — 대형 압축기

수공예 | 묵주

1934 묵주 제조 — 작업장, 도구 및 묵주알

1935 묵주 제조 — 도구 및 장비

음식료품 | 제과 · 제빵

1936 제과 — 제과점, 반죽대, 양푼, 절구 및 기타 도구

1937 제과 — 파이 · 과자 · 와플 굽는 틀, 화덕용 삽 및 기타 도구

취미 · 생활용품 | 죄드폼과 당구

1938 죄드폼과 당구 — 죄드폼 경기장, 라켓 제작

1939 죄드폼과 당구 — 죄드폼 용구 제작 도구 및 장비

1940 죄드폼과 당구 — 죄드폼 용구, 제작 도구 및 장비

1941 죄드폼과 당구 — 죄드폼 및 당구 용구

1942 죄드폼과 당구 — 당구장, 당구대 및 점수판

1943 죄드폼과 당구 — 당구장이 딸린 약식 죄드폼 경기장 1층
　　　평면도

1944 죄드폼과 당구 — 약식 죄드폼 경기장 담장 평면도

1945 죄드폼과 당구 — 약식 죄드폼 경기장 단면도

1946 죄드폼과 당구 — 서버 측 뒤편에 관람석이 있는 죄드폼
　　　경기장 1층 및 담장 평면도

취미 · 생활용품 | 이발 · 가발 · 목욕

어업 | 그물과 낚싯바늘

어업 | 해면어업

나뭇가지를 엮어 만든 자루그물

1970 해면어업 — 흘림걸그물, 물새잡이, 검둥오리 포획용 그물,
버터 만드는 통(교유기)을 이용한 야간 물새잡이

1971 해면어업 — 주목망, 끌그물을 이용한 청어잡이, 걸그물을
이용한 고등어잡이

1972 해면어업 — 걸그물을 이용한 고등어잡이, 연어잡이 시설
전경 및 상세도

1973 해면어업 — 그물을 이용한 연어잡이, 다른 연어잡이 시설
전경 및 반대쪽에서 본 전경

1974 해면어업 — 정어리 염장, 세척 및 저장

1975 해면어업 — 청어 및 정어리 훈제, 어량(魚梁), 세 개의
말뚝에 둘러친 그물

1976 해면어업 — 높고 낮은 가두리, 쓰레그물, 숭어잡이 그물

1977 해면어업 — 그물을 이용한 바닷새잡이, 주낙을 이용한
동갈치잡이, 개막이

1978 해면어업 — 특수화를 착용한 어부, 그물을 끌어당기는
어부, 집어등을 이용한 동갈치잡이, 통그물

1979 해면어업 — 후릿그물을 이용한 고기잡이, 해안에 밀려온
해조류 소각, 다양한 낚시 및 기타 어구

어업 | 그물과 낚싯바늘

1980 어업, 낚싯바늘 제조 — 작업장, 재료 및 장비

1981 어업, 낚싯바늘 제조 — 장비

1982 어업, 낚싯바늘 제조 — 다양한 종류의 낚싯바늘, 바늘에
낚싯줄 묶는 방법

1983 어업, 그물 제조 — 그물 첫코 만들기

1984 어업, 그물 제조 — 새끼손가락을 이용해 그물코 만드는 법

1985 어업, 그물 제조 — 새끼손가락을 이용해 그물코 만드는 법

1986 어업, 그물 제조 — 엄지손가락을 이용해 그물코 만드는 법

1987 어업, 그물 제조 — 엄지손가락을 이용해 그물코 만드는 법

1988 어업, 그물 제조 — 그물코를 만드는 다른 방법

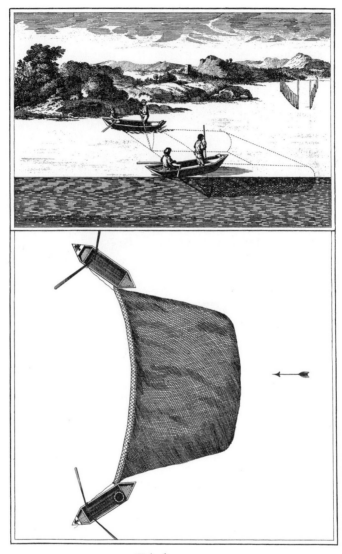

Pêche, *Aloziere*.

238

수공예 | 깃털

도자 · 유리 기술 | 토기

금속 기술 | 주석과 양철

수공예 | 금속

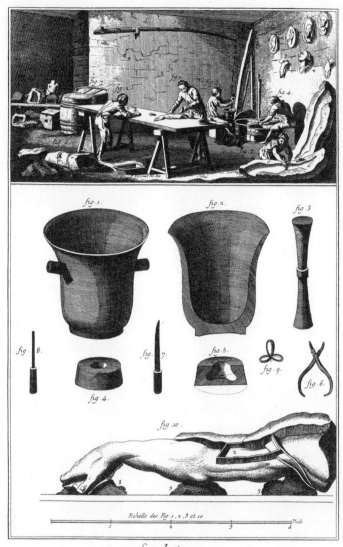

Sculpture,
Attelier des Mouleurs en Plâtre, Outils et Ouvrages.

제자리에 설치하는 데 사용하는 장비
2092 조소, 금은 조각 — 작업실, 용해로 평면도 및 단면도
2093 조소, 금은 조각 — 도구
2094 조소, 금은 조각 — 도구
2095 조소, 금은 조각 — 도구
2096 조소, 목조각 — 작품과 작업실, 관련 도구 및 장비
2097 조소, 납 조각 — 작업실 및 도구
2098 조소, 납 조각 — 용해로 평면도와 단면도, 도가니 및 기타
도구
2099 조소, 납 조각 — 도구
2100 조소, 납 조각 — 도구
2101 조소, 기마상 주조 — 청동 기마상 주조 작업장 전경
2102/2103 조소, 기마상 주조 — 작업장 평면도, 단면도 및 상세도
2104/2105 조소, 기마상 주조 — 말 몸통 속의 철골 및 기마상을
떠받치는 지지대와 지주
2106/2107 조소, 기마상 주조 — 석고 주형, 주형의 첫 번째 층 평면도
2108/2109 조소, 기마상 주조 — 탕구와 통풍구 및 밀랍 배출구를 붙인
밀랍 기마상
2110/2111 조소, 기마상 주조 — 밀랍으로 에워싸인 공간을 메우는
코어를 포함한 기마상 주형의 정중앙 종단면도, 철근으로
감싼 점토 주형

과학, 인문, 기술에 관한 도판집 제8권(1771)

화학 기술 | 비누
2115 비누 제조 — 비누 제조 준비 작업을 하는 노동자들, 관련
도구
2116/2117 비누 제조 — 비누 공장 평면도, 비누 제조 작업
2118/2119 비누 제조 — 비누 공장 1층 평면도
2120/2121 비누 제조 — 비누 공장 2층 평면도, 비누를 똑같은 크기로

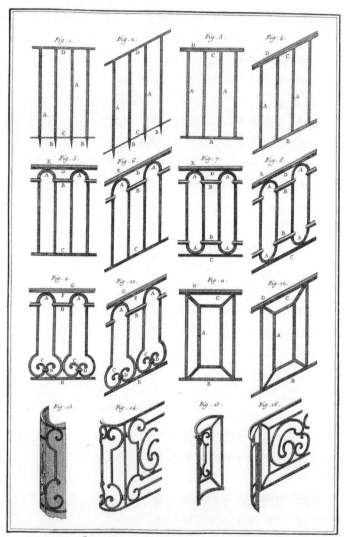

Serrurerie, Grands Ouvrages, Appius et Rampes.

금속 기술 | 철

마차와 마구 | 마차

Fig 9. Fig 8. Fig 7. Fig 6. Fig 5. Fig 4. Fig 3. Fig 2. Fig 1.
Fig 10. Fig 11. Fig 12. Fig 13. Fig 14. Fig 15. Fig 16.
Fig 23. Fig 22. Fig 21. Fig 20. Fig 19. Fig 18. Fig 17.
Fig 24. Fig 25.
Fig 26. Fig 27. Fig 28. Fig 29.

Taillanderie, Vrillerie.

p. 2251

251

섬유 기술 | 실내 장식

섬유 기술 | 태피스트리

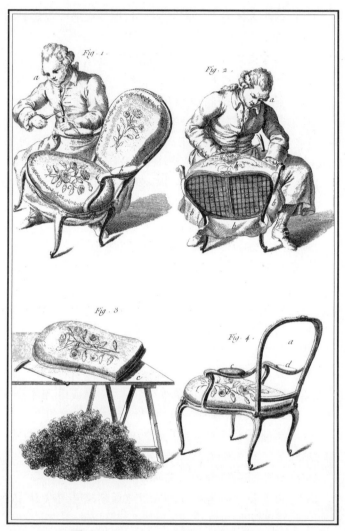

Tapissier, Suite de la Façon d'un Fauteuil.

작업이 진행 중인 태피스트리 공장의 전경 및 평면도

과학, 인문, 기술에 관한 도판집 제9권(1772)

섬유 기술 | 염색과 표백

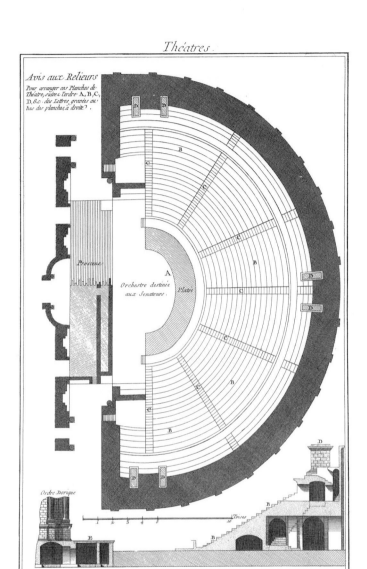

Salles de Spectacles

Plan du Théatre trouvé dans la Ville Souterraine d'Herculanum sous celle de Portici a
cinq mille de Naples et au pied du Mont Vesuve

p. 2397

극장 | 극장 건축

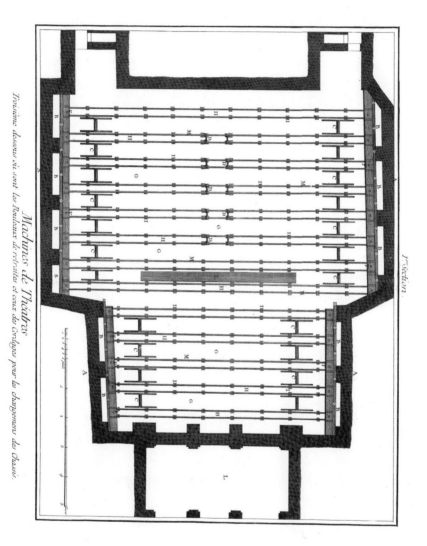

Machines de Théâtre
Troisième dessous où sont les Rouleaux de retraite et ceux des bridges pour les changemens des Chassis.

1^{re} Section.

p. 2446/2447

261

평면도 및 무대장치 전환용 드럼 평면도

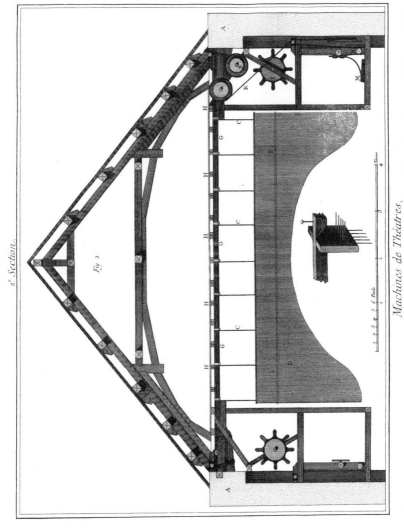

2.ᵉ Section.

Fig. 1.

Machines de Théâtres,

Élévation, sur la largeur du Théâtre avec les Treuils pour le Service des Changemens et des Ciels, et l'développement de la Moufle dans laquelle passent les Fils portant les plafonds.

유노 및 잔디밭의 불타는 벤치 스케치

2500/2501 무대 기계 장치, 2부 — 통로, 평형추 윈치, 연결 다리, 도리에 매단 밧줄을 보여주는 무대 횡단면도

2502/2503 무대 기계 장치, 2부 — 지붕 골조와 통로 및 후광을 단계적으로 표현하기 위한 세 개의 장치를 보여주는 무대 단면도, 거대한 후광이 비치는 큐피드의 궁전 및 불타는 용 스케치

2504/2505 무대 기계 장치, 2부 — 지붕 골조 및 통로 단면도, 배우를 무대 측면에서 반대쪽 측면으로 내려보내는 장치 상세도

2506/2507 무대 기계 장치, 2부 — 내려갔다 올라오는 무대 횡단 장치가 설치된 지붕 골조 단면도, 신전 내부를 날아다니는 메르쿠리우스 스케치, 천둥의 꽹음을 내는 스태프

2508/2509 무대 기계 장치, 2부 — 지붕 골조 및 통로 단면도, 무대 횡단 장치 상세도, 지옥의 동굴 및 타오르는 화산 스케치

2510/2511 무대 기계 장치, 2부 — 지붕 골조 단면도, 무대에서 천장으로 올라가는 횡단 장치 상세도, 숲으로 유인당한 르노 및 그 숲 속의 나무둥치와 잔디 스케치

2512/2513 무대 기계 장치, 2부 — 구불구불한 궤도를 따라 움직이는 장치가 설치된 지붕 골조 단면도, 아이들을 찔러 죽이는 메데이아와 그것을 보는 이아손 스케치, 번갯불로 묘지가 불에 타 무너지는 장면을 연출하는 스태프들

2514/2515 무대 기계 장치, 2부 — 지붕 골조 및 통로 단면도, 구름을 매다는 장치의 드럼 상세도, 연무가 자욱한 호화 감옥 스케치, 메데이아의 마차 상세도

2516/2517 무대 기계 장치, 2부 — 보 위의 도리에 횡단 궤도를 매단 지붕의 골조 및 통로 단면도

2518/2519 무대 기계 장치, 2부 — 지붕 골조와 통로 및 커튼을 올리고 내리는 윈치를 보여주는 무대 단면도

2520/2521 무대 기계 장치, 2부 — 삼각형을 그리는 무대 횡단 장치가 설치된 지붕 골조 단면도, 투박한 건축양식의 신전과 항구 및 배 스케치

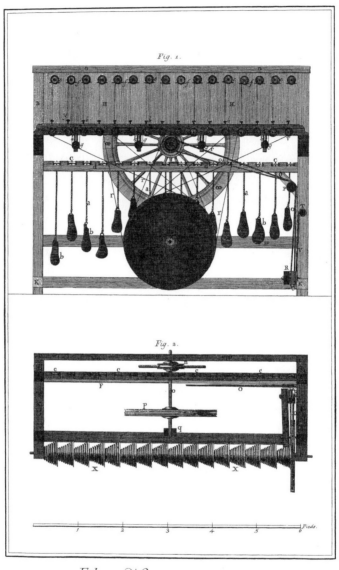

Fileur d'Or, Rouet à seize Bobines.

2522/2523 무대 기계 장치, 2부 — 지붕 골조와 통로 및 윈치 단면도,
산이 무대 위에서 내려오거나 아래에서 솟아나게 하는
장치 상세도, 바위산이 있는 사막 및 바위틈의 샘물 스케치
2524/2525 무대 기계 장치, 2부 — 멀리 있는 무대장치를 전면으로
끌어내는 기계가 설치된 지붕 골조 단면도, 파에톤의 추락
장면 스케치, 천둥소리를 내기 위한 장치와 장치 운반용
수레 상세도
2526/2527 무대 기계 장치, 2부 — 지붕 골조 및 통로 단면도, 멀리 있는
무대장치를 전면으로 끌어내는 기계 상세도
2528/2529 무대 기계 장치, 2부 — 멀리 있는 무대장치를 전면으로
끌어내는 윈치와 궤도 및 작업 통로가 설치된 지붕 골조의
종단면도, 무대 틀 입면도

금속 기술 | 금

2530 금 인발 및 금사 제조 — 금괴 인발 작업, 인발대
2531 금 인발 및 금사 제조 — 인발대 상세도, 신선기(伸線機)
2532 금 인발 및 금사 제조 — 선재 가공 작업, 신선기
2533 금 인발 및 금사 제조 — 압연기
2534 금 인발 및 금사 제조 — 권선기
2535 금 인발 및 금사 제조 — 16개의 보빈이 달린 금사 제조기
전면 입면도 및 상면도
2536 금 인발 및 금사 제조 — 16개의 보빈이 달린 금사 제조기
종단면도 및 하면도
2537 금 인발 및 금사 제조 — 16개의 보빈이 달린 금사 제조기
후면 및 측면 입면도
2538 금 인발 및 금사 제조 — 16개의 보빈이 달린 금사 제조기
횡단면도 및 상세도
2539 금 인발 및 금사 제조 — 16개의 보빈이 달린 금사 제조기
상세도
2540 금 인발 및 금사 제조 — 16개의 보빈이 달린 금사 제조기
상세도

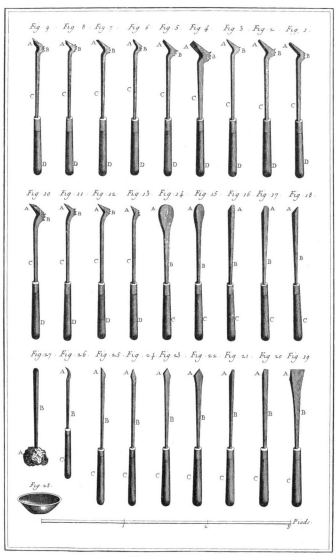

Tourneur, outils.

2595 선반 세공 — 몰딩

2596 선반 세공 — 간단한 세공품

2597 선반 세공 — 시계 제조용 선반

2598 선반 세공 — 시계 제조용 선반

2599 선반 세공 — 시계 제조용 선반

2600 선반 세공 — 시계 제조용 선반

2601 선반 세공 — 시계 제조용 선반

2602 선반 세공 — 다이아몬드형 요철 세공용 영국식 선반

2603 선반 세공 — 그물 무늬 세공용 선반

2604 선반 세공 — 나선형 및 타원형 세공용 선반

2605 선반 세공 — 홈 및 물결무늬 세공용 선반

2606 선반 세공 — 고드롱(둥근 주름 장식) 세공용 선반, 나사 절삭 선반, 무늬 세공 장치

2607 선반 세공 — 다각형 및 장식 다각형 세공 장치

2608 선반 세공 — 장식 형태의 윤곽

2609 선반 세공 — 장식 형태의 윤곽

2610 선반 세공 — 특이한 형태 및 구형 장식 세공

2611 선반 세공 — 다양한 세공품의 결합

2612 장식 세공용 선반 — 전면 입면도

2613 장식 세공용 선반 — 후면 입면도

2614 장식 세공용 선반 — 양 측면 단면도

2615 장식 세공용 선반 — 평면도

2616 장식 세공용 선반 — 주축 상세도

2617 장식 세공용 선반 — 주축 및 로제트(무늬 세공용 원판)

2618 장식 세공용 선반 — 로제트 및 용수철 장치

2619 장식 세공용 선반 — 슬라이드식 고정 장치와 받침대

2620 장식 세공용 선반 — 작업대 상세도

2621 장식 세공용 선반 — 여닫이 장치가 달린 받침대 상세도

2622 장식 세공용 선반 — 미끄럼 장치가 있는 공구대 및 이송대 상세도

2623 장식 세공용 선반 — 이송 장치

271

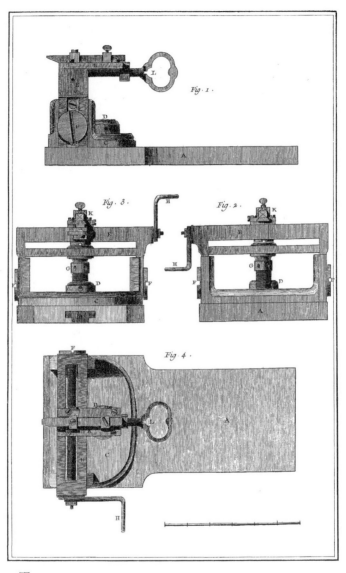

Fig. 1.

Fig. 3.

Fig. 2.

Fig 4.

Tourneur, Tour à Figure, Suport à pivot portant outil à travailler.

p. 2633

취미 · 생활용품 | 바구니

도자 · 유리 기술 | 유리

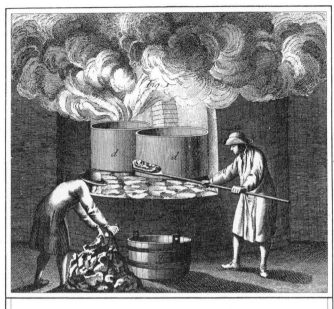

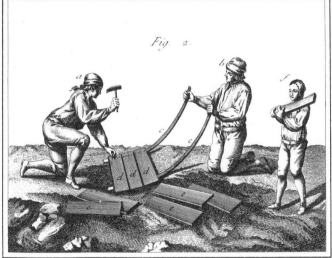

Verrerie en bois, l'Opération de raccommoder le Banc du Four,
et construction du Bonhomme qui sert à soutenir le petit mur de terre glaise qui ferme le Four.

단면도

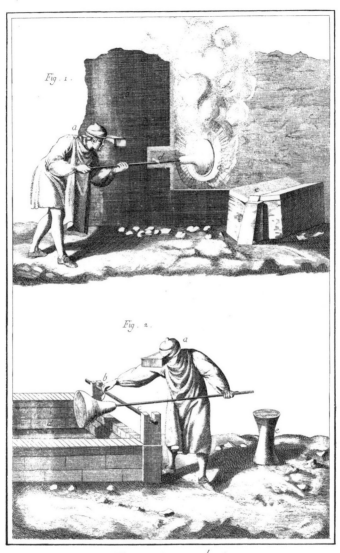

Fig. 1.

Fig. 2.

Verrerie en bois,

l'Opération de Chauffer le fond de la Bosse pour l'applatir et l'Opération d'inciser le Col de la Bosse.

납작하게 만드는 작업 및 목 부분을 잘라 내는 작업

2686 장작불 유리 제조, 판유리 — 유리 덩어리 목 부분의 끝을
잘라 내는 작업 및 넓은 부분에 쇠막대를 꽂는 작업

2687 장작불 유리 제조, 판유리 — 유리 덩어리를 가열하는 작업
및 판자를 집어넣고 돌리는 작업

2688 장작불 유리 제조, 판유리 — 유리 덩어리를 가열하고 돌려
납작하게 펼치는 작업 및 펼쳐진 유리를 재와 숯불 더미
위로 옮기는 작업

2689 장작불 유리 제조, 판유리 — 평평해진 유리를 재와 숯불
더미 위에 올려놓는 작업 및 서랭로에 집어넣는 작업

2690 장작불 유리 제조, 판유리 — 도자기 가마에서 도가니를
꺼내고 유리 가마로 옮기는 작업

2691 장작불 유리 제조, 판유리 — 가마 작업자의 작업복 및 보호
용구

2692/2693 장작불 유리 제조, 판유리 — 가마 내부도, 도가니 설치 및
기타 작업

2695 유리병 제조 — 석탄을 땔감으로 이용하는 프랑스의
유리병 제조 공장 및 가마, 도가니의 유리물을 떠내는 작업

2696 유리병 제조 — 대롱을 식히는 작업 및 유리물을 판 위에
굴리는 작업

2697 유리병 제조 — 유리 덩어리를 돌려 목 부분을 만드는 작업
및 입으로 불어 달걀 모양으로 부풀리는 작업

2698 유리병 제조 — 유리 덩어리를 판 위에 놓고 부는 작업 및
유리병 틀에 넣고 부는 작업

2699 유리병 제조 — 유리병의 몸통 부분을 판 위에 굴리는 작업
및 바닥을 움푹 들어가게 만드는 작업

2700 유리병 제조 — 작은 쇠막대로 병목의 둘레를 만드는 작업
및 전용 집게를 이용한 마무리 작업

2701 유리병 제조 — 유리병 서랭 작업 및 유리병 제조가 끝난 후
대롱 둘레에 붙어 있는 유리를 제거하는 작업

2702/2703 유리병 제조 — 석탄을 땔감으로 이용하는 파리 근교

도자 · 유리 기술 | 유리창

과학, 인문, 기술에 관한 도판집 제10권(1772)

섬유 기술 | 제직과 직기

섬유 기술 | 장식 직물

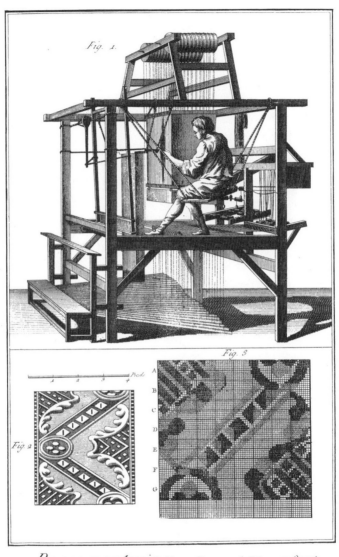

Fig. 1.

Fig. 3.

Fig. 2.

Passementerie, Façon de passer le Patron par devant.

2731 장식 직물 제조 — 정경기 상세도, 실패걸이 및 실감개

2732 장식 직물 제조 — 연사 작업, 관련 장비

2733 장식 직물 제조 — 연사기

2734/2735 장식 직물 제조 — 장식 끈 직기

2736/2737 장식 직물 제조 — 장식 끈 직기 상세도

2738 장식 직물 제조 — 장식 끈 직기 상세도

2739 장식 직물 제조 — 도안(패턴)을 앞으로 통과시켜 직기에
거는 방법, 직조물과 도안

2740 장식 직물 제조 — 도안을 뒤로 통과시켜 직기에 거는 방법,
도안

2741 장식 직물 제조 — 제복 장식 직기 및 도안

2742 장식 직물 제조 — 장식 끈 디자인 및 관련 도구

2744/2745 장식 직물 제조 — 장식 리본 직기

2746 장식 직물 제조 — 장식 리본 및 끈을 손질하고 롤러 사이로
통과시키는 작업, 관련 장비

2747 장식 직물 제조 — 장식 끈을 연기에 그슬리는 작업, 관련
장비

2748 장식 직물 제조 — 술 장식 제조, 직기

2749 장식 직물 제조 — 술 장식 직기 상세도

2750 장식 직물 제조 — 술 장식 직기 상세도

2751 장식 직물 제조 — 장식 끈 제조, 종광이 낮게 걸린 직기

2752 장식 직물 제조 — 종광이 낮게 걸린 직기 상세도

2753 장식 직물 제조 — 종광이 낮게 걸린 직기 및 끈 감개
상세도

2754 장식 직물 제조 — 가는 리본 제조, 관련 장비

2755 장식 직물 제조 — 가는 리본 제조 장비 상세도

2756 장식 직물 제조 — 바디 제작, 관련 장비 상세도

2757 장식 직물 제조 — 바디 제작 도구 및 장비 상세도

2758 장식 직물 제조 — 영국식 바디 제작, 관련 장비

2759 장식 직물 제조 — 영국식 바디 제작 장비 상세도

2760 장식 직물 제조 — 종광(잉아) 제작, 관련 장비

2805 실크 방직, 1부 — 누에고치에서 실을 뽑는 작업,
피에몬테식 조사기 평면도

2806 실크 방직, 1부 — 피에몬테식 조사기 입면도 및 상세도,
고치가 담긴 바구니

2807 실크 방직, 1부 — 보캉송이 발명한 조사기 사시도 및
평면도

2808 실크 방직, 1부 — 보캉송의 조사기 단면도, 입면도 및
상세도

2809 실크 방직, 1부 — 스페인식 권사기에 실을 감는 작업 및
합사 작업, 관련 장비 상세도

2810 실크 방직, 1부 — 스페인식 권사기 및 기타 장비

2811 실크 방직, 1부 — 합사기의 구성

2812/2813 실크 방직, 1부 — 피에몬테의 방적기, 아래층의 기계 장치
평면도

2814/2815 실크 방직, 1부 — 앞 도판의 방적기 위층에 위치한 대형
권사기 전체도 및 부분 평면도

2816/2817 실크 방직, 1부 — 견사를 꼬는 장치가 달린 피에몬테의
방적기(연사기) 평면도

2818/2819 실크 방직, 1부 — 피에몬테의 연사기 입면도

2820/2821 실크 방직, 1부 — 피에몬테의 연사기 단면도 및 내부 회전
장치 입면도

2822 실크 방직, 1부 — 피에몬테의 연사기 톱니바퀴 장치 구성
및 상세도

2823 실크 방직, 1부 — 연사기 권취 장치의 구성 및 상세도

2824 실크 방직, 1부 — 연사기 방추의 구성 및 상세도

2825 실크 방직, 1부 — 연사기의 왕복 장치 및 기타 부품 상세도

2826 실크 방직, 1부 — 연사기 위층의 권사기 측면도

2827 실크 방직, 1부 — 권사기의 왕복 장치 및 기타 부품 상세도

2828 실크 방직, 1부 — 타원형 방적기 평면도 및 입면도

2829 실크 방직, 1부 — 타원형 방적기 부분 횡단면도 및 상세도

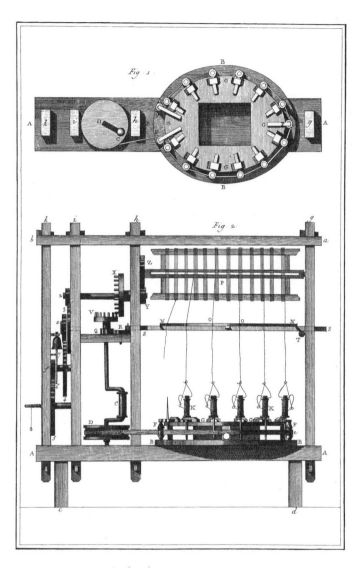

Soierie, Ovale Plan et Elévation.

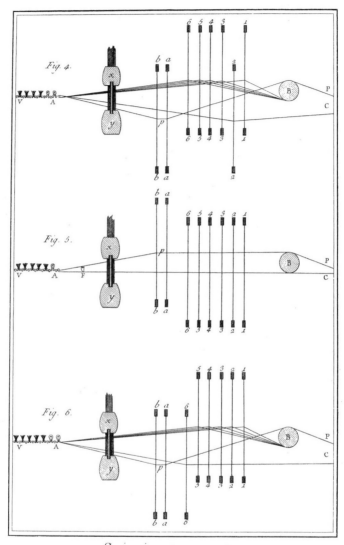

Soierie, Velours Coupé.
4.° troisieme Coup de Navette, 5.° Passage du Fer, 6.° quatrieme Coup de Navette.

p. 2924

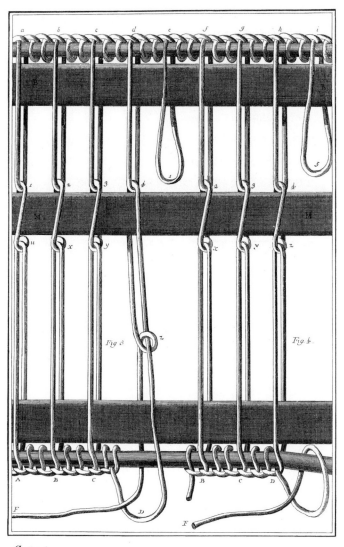

Soierie, *Lisses à Nœuds, troisieme et quatrieme temps de la formation de la Maille*.

p. 2953

찾아보기
주제

문자와 책

과학

화학 기술

찾아보기
키워드

318

322

329

홍성욱(서문)

서울대학교 물리학과를 졸업하고, 동 대학 과학사 및 과학철학 협동과정에서 석사와 박사를 받았다. 이후 토론토대학교 과학기술사철학과에서 조교수와 부교수를 역임한 뒤에, 2003년부터 서울대학교 생명과학부에 재직하면서 과학기술사, STS 분야에서 연구와 교육을 담당하고 있다. 가장 최근 책으로는 『홍성욱의 STS, 과학을 경청하다』가 있으며, 토머스 쿤의 『과학혁명의 구조』 4판을 공역했다.

윤경희(해설)

비교문학 연구자. 문학평론가. 서울대학교 언어학과를 졸업하고 브라운대학교에서 비교문학 석사 학위를 받았다. 파리8대학교 정신분석학 석사과정과 비교문학 박사과정을 수료했다. 동아일보 신춘문예를 통해 등단했다. 현재 박사 논문을 작성하면서 한국예술종합학교와 서울대학교에 출강하고 있다.

정은주(번역)

고려대학교 영어영문학과를 졸업하고 서울대학교 공연예술학 석사과정을 수료했다. 2007년부터 직업으로 번역을 시작해 계간 ‹GRAPHIC› 외 여러 잡지와 『예술가의 항해술』, 『모든 것은 노래한다』, 『연필 깎기의 정석』 등을 번역했다. 현재 출판사 편집자로 일하고 있다.

백과전서 도판집

초판 2017년 1월 1일

기획: 김광철
번역 및 편집: 정은주
아트디렉션: 박이랑(스튜디오혜르쯔)
디자인 협력: 김다혜, 김영주, 박미리

프로파간다
서울시 마포구 양화로 7길 61-6(서교동)
T. 02-333-8459 / F. 02-333-8460
www.graphicmag.co.kr

백과전서 도판집: 인덱스
ISBN: 978-89-98143-41-1

백과전서 도판집 I
ISBN: 978-89-98143-37-4

백과전서 도판집 II
ISBN: 978-89-98143-38-1

백과전서 도판집 III
ISBN: 978-89-98143-39-8

백과전서 도판집 IV
ISBN: 978-89-98143-40-4

세트
ISBN: 978-89-98143-36-7 04600

Recueil de planches, sur les sciences, les arts libéraux,
et les arts mécaniques, avec leur explication.

Published in 2017

propaganda
61-6, Yangwha-ro 7-gil, Mapo-gu, Seoul, Korea
T. 82-2-333-8459 / F. 82-2-333-8460
www.graphicmag.co.kr

ISBN: 978-89-98143-36-7

Printed in Korea